荒木經惟 寫真的愛與情

天才アラーキー 写真ノ愛・情

荒木 経惟

ARAKI

望美ノ愛情

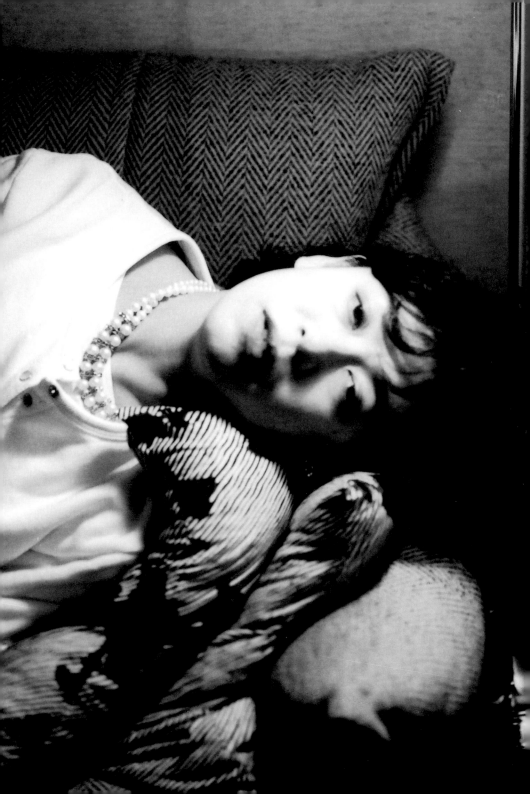

nobuyoshi
ARAKI

寫真愛情

序

這本書可以視為我的愛與情的結晶。簡單來講就是「愛情寫眞」啦（笑）。所謂攝影，終究必須懷抱著愛情才行。無論觀看或者得以拍攝對方時，都必須如此。

這件事對攝影十分重要，但你不覺得，現在的照片，或說最近的照片，已經忘記這件事了嗎？這麼說有些自視甚高，但我覺得他們切斷了情感與感情，只是淺嘗輒止地捕捉表象，或說是表面，把浮面的東西拍得很平淡。我覺得那樣很無趣。

照片啊，必須流汗、流淚，充滿熱度地去拍才行。這樣的照片最好。為了強調這點所使用的道具，或說裝置、機械，就是相機。

所以，電子書或手機等產品接連出現，意外地並不是壞事。因為這使我了解到失去水分、變得乾渴不已是怎麼回事。雖說不到充滿熱度，但我現在意識到，揮汗全心投入其實並不可恥也不丟臉。這點眞的非常重要。

話又說回來，雖然比起北齋[1]有點早，但七十歲的我要成為攝狂老人Ａ

嘍。卍，對吧。不會不好意思的啦，因為死期將近了嘛（笑）。不是那種「我

老了啊……」而是態度積極地老去！不是因為死不認輸才這麼說的，是吧。就

一步一步地，從「愛情寫真」開始吧。

注1 北齋＋譯注

葛飾北齋（一七六

〇—一八四九），

日本江戶時代後期著

名浮世繪師，七十三

歲那年自號「畫狂老

人」、「卍」。

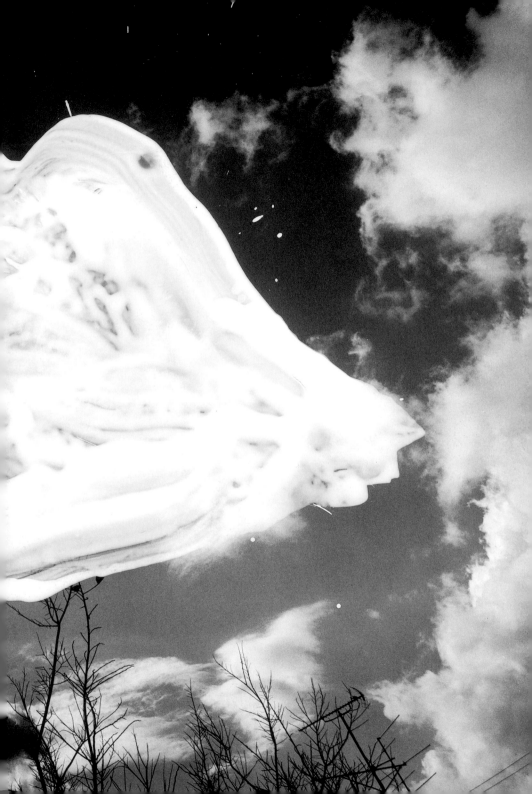

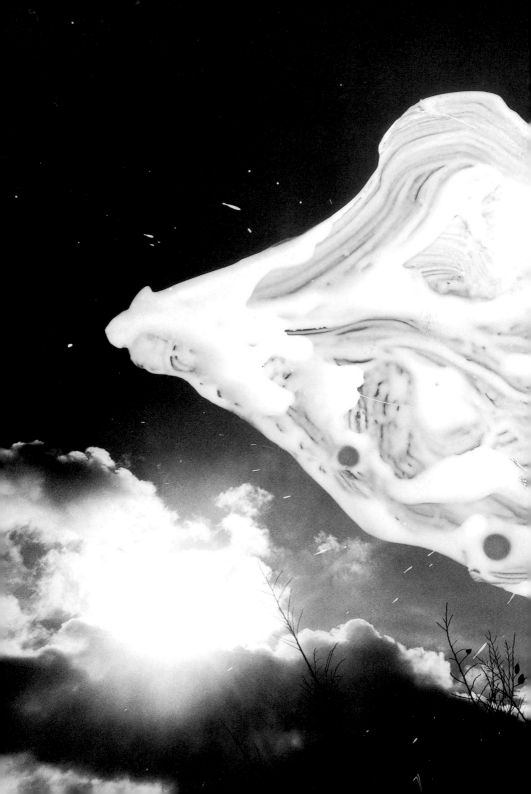

第一章

私寫眞論

私写眞論

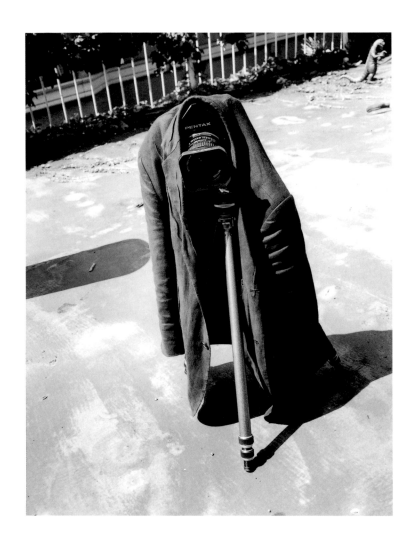

照片是很難解釋的

解釋照片是很難的，只要有人提問，各式各樣的問題都可以回答；但如果沒人提問，我要怎麼解釋自己的照片呢？我只能說：

「對，這張照片（⊕ー）拍的是我把外套掛在腳架上。」接著說明：

「鎖在腳架上的相機是PENTAX……」之類的，對吧？

照片原本就是曖昧的，因為每個人會從中看到不同的東西」。

可是呢，我的照片曖昧成分很少，甚至可以說是解釋得太仔細了。

可能是因為其他攝影家，或說其他人的照片太過曖昧，才會讓人這樣想吧。（笑）。

是啊，我的照片甚至像是「攝影插圖」。也就是說，看一眼就能全部明白。話說回來，只要有人提出問題，沒辦法，我也只能知無不言、言無不盡了，哈哈哈……

注1 看到不同的東西

「攝影本來就沒有邏輯可言，試圖用邏輯解釋或學習攝影，都是大錯特錯。

而且，因為我是『純粹的攝影家』，你即使不讀文章也無所謂，我只希望你看我的照片，這樣一來，我想我就可以讓你明白，攝影究竟是怎麼一回事。」

（荒木經惟《通往寫真之旅》，朝日SONORAMA，一九七六／光文社文庫，二〇〇七年）

拍出有「我」的照片

剛剛你問我，為什麼我的照片會拍出我自己，又為什麼我讓自己成為被攝體。的確，就攝影而言，這會是一個議題[2]。但如果你認為拍下攝影者以外的人才叫攝影，那麼可能有點不大對。就算你是這樣想的，拍照的人或許並不作如是想。

為什麼呢？比如說，拍攝坂本龍馬的人，也許想要藉由此事來宣告「我跟龍馬一起活在這個時代」，只是他可能並沒有實際說出這句話。依照那個時代的攝影技術，他應該會要求龍馬保持同一姿勢五或十分鐘，在這靜止不動的五分鐘、十分鐘間，接受拍攝的龍馬應該在思考某些事，拍攝龍馬的人應該也在想些什麼吧！雖然當時兩人所思考的，不見得是什麼大時代之類偉大的事情，或許是一些下流的事情也說不定，對吧？

但如果準確地描述內涵，或者把一切說白，就會變得非常狹隘。有時候，某些事物化為語言就會變得很無趣。什麼都講到非常精確，就會變得狹隘。所以，攝影可以說是「此時無聲勝有聲」。

注2 是一個議題

森山大道曾大膽直言『我就是媒體』，但荒木經惟是第一個宣告『我就是攝影』的攝影家。

荒木經惟藉由在照片中現身來完成自己的作品。這位攝影家在照片中現身並留下清楚痕跡，這件事相當明確而且有趣，也構成了荒木攝影行為中的無政府主義。當然，這類照片不是荒木親手所拍，而是假借他人之手。儘管是別人所拍，但這些讓自己成為被攝體的作品，內涵卻來自身為被攝體的自己所做出的表達。這種荒木流無政府主義（Arakism）正來自「攝影家只是複寫被攝體的外在表達」這樣的論點。攝影家荒木複寫他人的表達，表達者荒木則被他人複寫。若說攝影者的表達與被攝者的表達不能簡單畫上等號，兩者卻也不能完全切開來看，應該說是彼此重疊的。（西井一夫《最後的後記》，文章出自《荒木經惟寫真集 我就是寫真》，群出版，一九八二年）

照片本身便足以表達一切。有些照片確實「呈現了些什麼」，你要說這樣的照片是「好照片」倒也不是，但這些照片每一張都有「我」的存在，或說拍出了屬於我的某些要素。就我常說的：「所有照片對我來說都是『私寫真』[3]。」就是這麼回事。

拍玻璃窗

有位美國策展人叫約翰·札戈斯基[4]，曾擔任MoMA（紐約現代藝術博物館）攝影部主任。札戈斯基所謂的「鏡」，指的是反映出攝影家自身的照片，這就和我所說的類似，不是嗎？可是呢，我覺得自己的攝影與其說是「鏡」，更像是窗，因為我認為，攝影就像是拍攝玻璃窗。我指的不是札戈斯基的「窗」，而是一般的玻璃窗。

札戈斯基的「窗」與剛剛提到的「鏡」相對，指的是帶領我們認識事物的「窗」。他將攝影畫分為「鏡」與「窗」兩種不同意

注3 所有照片對我來說都是「私寫真」
「新聞照片也好，廣告照片也好，你可以說，所有的照片都是『私寫真』，好像說得有點過分了吧——的確有點過分了。然而，我所拍的照片全部都是私寫真。總之，複寫對方與自己的關係，即私現實，也就是攝影。」（前按《通往寫真之旅》

注4 約翰·札戈斯基
John Szarkowski（1925-2007），從一九六一年到一九九一年擔任MoMA攝影部主任，為世界級攝影家如昂利·卡提葉—布列松（Henri Cartier-Bresson）、布拉塞（Brassai）等人舉辦個展，揭示了現代攝影的架構。

涵，但就我來說，事情沒那麼複雜。所謂鏡，就是指照片中只反映出拍照的自己。然而，我之所以提出玻璃窗的說法，則是因為某些照片不但自然而然地反映出拍照的自己，也拍進了其他各式各樣的東西。若是透過沒裝玻璃的窗子，我們只會拍到窗外的景物，但若是透過玻璃窗拍攝，拍攝者自然也會被照進來，所以玻璃窗才是最恰當的說法。

舉亞伯特・華森[5]為例。他的肖像照不但反映出窗戶內側的景物，也看得到窗戶的外側，就是說另一側的景物也照進來了。所以我果然是玻璃窗吧。沒裝玻璃的窗子就不像我了，因為這樣的窗不會反映內側。大頭照也好，肖像照也好，我拍攝肖像時，自己也會反映在照片中，形成疊影。

不知不覺中我……

數十年前起，我就一直拍攝午後走在銀座的中年女人及地下鐵

注5　亞伯特・華森
Albert Watson（1942-）攝影家，生於蘇格蘭，一九七〇年代初期替化妝品牌蜜絲佛陀拍照而受到矚目，正式出道成為職業攝影師。他為傑克・尼克遜、希區考克、拳王麥克・泰森等名人拍攝的肖像照曾經登上《時尚》（VOGUE）雜誌的封面。

乘客的肖像照，過去十年間我則是在拍攝「日本人的臉」[6]。

以前我拍銀座中年女人的時候，感覺像是要把對方大卸八塊似地在拍。現在想起來，那時候的我就像是沒裝玻璃的窗子哦……

話說回來，曾幾何時，不知不覺中我被拍進自己的照片裡，或者說被無所遁形地照了出來。

沒錯沒錯，管他玻璃窗還是什麼，雖然還不到半隱半現的程度，但總之就是把自己拍進去了。在反覆拍攝肖像照的過程中，「照片反映出自己」這件事情也越來越清楚明確。所以，雖然「日本人的臉」計畫中常有拍攝對象表情僵滯，甚至走樣的情況（笑），我卻幾乎可以確定，這已經接近肖像照的頂點。

雖然這稱不上領悟，但我認為：沒有我的照片就不算照片！所以，如今我確信，攝影就是這麼回事沒錯。

我一直都是秉持著這個想法拍照，至今依然如此。

注6 「日本人的臉」

二〇〇一年展開的攝影計畫，實際拍攝則是從二〇〇二年的大阪篇開始。每縣選出約五百組、七百人到一千七百人來拍攝肖像照。到二〇一一年三月為止，已完成大阪、福岡、鹿兒島、青森、石川、佐賀、廣島等一府六縣。接受拍攝者總數約七千人，報名者總數超過三萬人。

不想留下痕跡

　　沒錯。在拍照當下流露出自己的心情，客體的我便在照片中現身，在自己的照片中演出一角，對吧⋯⋯簡單講或許就是這麼回事。也不是把事情簡化了，而是我開始想讓自己進入照片的一隅。

　　這樣的心情在拍照過程中自然而然，或說下意識地流露出來。

　　照片會顯現拍攝時未能察覺的迷人之處。由於攝影者與被攝者共度了拍攝的「時間」，所以，把範圍拉大來看，「時代」、「空間」等全都會拍進照片裡。一開始那張披著外套、鎖在腳架上的PENTAX相機的照片（⊕1）也好，別的照片也好，用什麼樣的眼光去看，照片就會反映出什麼樣的東西，對吧⋯⋯

　　不，我並沒有想要留下痕跡。或許多少會留下痕跡，但那不是我的本意。想要留下的那種人叫做藝術家，他們追求的是「無論如何總想留下些什麼」，但我不一樣。

　　注7　骨骼造影＋譯注
　　又稱同位素骨掃描技術、骨顯像。以放射性同位素顯像劑注入身體，透過攝影來檢查癌細胞是否轉移至骨頭或在骨頭裡生長。

　　注8　「單色無」或「單色夢」＋譯注
　　單色的日文為「モノクローム」，其中ム字與漢字「夢」、

不得不不受影響

　　攝影不是無常的，絕對不是。雖然我剛在醫院裡做過骨骼造影[7]——我沒念錯吧？總之不是因為做了這項檢查才這麼說的。

　　我考慮要把「單色調」寫成「單色無」或「單色夢」[8]時，覺得暗示了無常的「無」字很是討厭。我不是因為做了骨骼造影來檢查前列腺癌有沒有跑到骨頭去才這麼說的，但我不喜歡無。總之我現在認為，攝影不是無常的。

　　比如這張照片（⊕1）。要是你說「就說它像相機男就好了」，那我也只好這樣解釋：我一直都只在自家陽臺上架起腳架，用PENTAX 6×7拍天空。某次我突然想到把外套披在腳架上，於是相機就像是有了臉和腳……說到底就是這樣，對吧？

　　這張照片（⊕1）有趣的地方在於，看起來好像有個寫真乞丐或寫真乞丐正從對面走過來。這樣講可以吧？說寫真乞丐或許很怪，但這寫真乞丐可能是尤金·阿傑特[9]也說不定哦。這是觀者的問題，或許真的有人如此解讀這張照片。一般人看到這樣的照片，常會發表些「人

「無」發音相同。荒木經惟曾在二〇一〇年十二月舉辦名為「モノクロー夢　モノクロー無」的單色調拍立得攝影展。

注9　尤金·阿傑特

Jean-Eugène Atget（1857-1927），從事演員等許多工作之後，一八九〇年代開始以攝影家身分活動。他拍攝巴黎及其周邊的作品，為往後的攝影界帶來莫大影響。

瑞赫特（Camille Recht）在〈給尤金·阿傑特《攝影集》的序〉當中如此寫道：「阿傑特達到了首屈一指的名家技藝頂點。然而，這位偉大的大師由於一直生活在陽光照不到的角落，身上有著根深柢固的謙虛性格，因此他從未樹起登頂的旗幟。於是，明明已有阿傑特的足跡在先，卻有人以為自己才是第一個找到頂點的人。」（班雅明（Walter Benjamin）《圖說·攝影小史》久保哲司編譯，筑摩學藝文庫，一九九八年）

生便是如此這般」之類的言論，但我覺得對方一定是受到過去所看

照片的影響，才會有這樣的想法。

當然了，除了照片以外，其他各式各樣的事物也會帶來

影響，就是由「影」跟「響」兩個字組成的，很奇妙吧？

因此，不可能不受影響。但我也得說，所謂影響，來源並不限

於血肉之軀的男性或女性，至今看過的所有攝影集、照片，見過的

攝影家等等，也會造成影響，該說一切都是「物」吧。

看著這張照片（⊕1），情景就這麼油然而生：阿傑特早上起

來，帶著一瓶牛奶跟一個麵包就到巴黎的小巷去了。就在一大早，

天明之前……

說不定是有人將這情景輸進我的腦海裡。或許是拍照的人心中

浮現這樣的情景，也可能是看照片的人產生這樣的感覺，也說不定

只是因為這張照片有種羅曼蒂克的氛圍。

也就是說，這不是那種故作姿態的當代藝術，兩者並不相同。

我只是覺得，如果把外套披上去會很有趣，如此而已。你看，我不

但才華洋溢，也多的是相機啊（笑）。

common master press+ 大家出版

名為大家，在藝術人文中，指「大師」的作品
在生活旅遊中，指「眾人」的興趣

我們藉由閱讀而得到解放，拓展對自身心智的了解，檢驗自己對是非的觀念，超越原有的侷限並向上提升，道德觀念也可能受到激發及淬鍊。閱讀能提供現實生活無法遭遇的經歷，更有趣的是，樂在其中。 ——《真的不用讀完一本書》

大家出版FB　｜　http://www.facebook.com/commonmasterpress
大家出版Blog　｜　http://blog.roodo.com/common_master

煙火與攝影

所以，並不是這張照片有什麼特出的地方，而是其中有某種乍現的靈光還是什麼的。總之不可能什麼都沒有，一定有某個「什麼」讓我按下了快門。一旦有那個「什麼」，就會反映在照片中。

但是，就算你叫我解釋那個「什麼」，我也不可能辦到。因為我不知道啊。那種難以明瞭的事，應該請攝影評論家之類的人來解釋啊，儘可能解釋得越困難越好，哈哈哈哈……

你剛說這張照片（⊕1）吸引你的地方是孤寂嗎？對，說到底就是這麼回事。與其說感到「孤寂」，不如說沒有拍出令人「揪心」的感覺就不算照片。雖說攝影是捕捉「剎那」10 沒錯，但讓人感覺有些「什麼」的照片，應該全部都是令人「揪心」的，所謂好照片應該是這樣的。

我不是要批評別人，但我看最近年輕人拍的照片，並不會感受

注10　「剎那」＋譯注
「揪心」與「剎那」的日語發音相同。

到這份揪心。這讓我感到有些不對勁，攝影之所以為攝影，關鍵就在這裡啊。時代不斷改變，眨眼間我們就進入了新時代，輕飄飄地漂浮在宇宙中一邊用數位相機拍照什麼的也都ＯＫ了。可是，照片沒有這份揪心是不行的。要是少了留戀的感覺，就算不上照片了。

　拿ARAKINEMA [11] 來說，雖然是把照片呈現給觀者，並且不斷切換，但看著一張張照片一下子消失，感覺實在太孤寂了，所以就把後一張照片疊上前一張，同時讓前一張照片漸漸消失。後一張照片消失的同時，又有下一張疊上來，像這樣子切換照片。

　於是我想到，這似乎會給人一種宛如煙火的印象啊。攝影跟煙火也滿像的不是嗎？極度華麗的頂點之後，一定會留下類似悲傷的揪心感覺。是這樣嗎？是的，確實會留下這種感覺。

　就算帶有這層涵義，拍下的照片還是反映出我，不只是我，我認為拍照的人全都是這樣。即使原本無意拍入自己，後來卻還是變得渴望捕捉到自己。所以，這張照片不是出自任何人之手，就只是相機拍的而已。不是我拍的，而是相機拍的。

　真是的——都是捕捉影像的相機的錯啊，哈哈哈……所以說，

注11　ARAKINEMA

使用兩部幻燈片放映機把影像投影在大型螢幕上，並配上音樂的幻燈片秀。切換影像時，用手掌蓋住放映機鏡頭再拿開，藉此讓先後影像重疊，再切換到下一幅。通常需要由兩人協調切換時機控制手掌動作，來操縱螢幕上影像的出現與消失。控制影像切換的人也需要將細膩的感情變化融入手掌動作中。

+編注
ARAKINEMA是荒木經惟結合自己的姓氏「ARAKI」與「CINEMA」的造字。

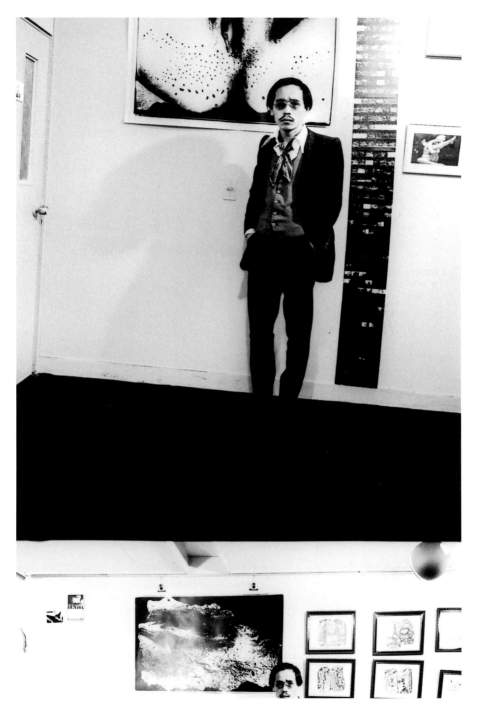

與其改變照片或改變人，還是換部相機比較快。乾脆地換部相機，照片也會跟著改變（笑）。因為我是天才，所以一直都採取這個方法。我想你會說「天才都沒進步」吧。哈哈哈哈哈。

這張（⊕2）是別人幫我拍的照片，雖然說不管怎麼看，都像是荒木拍的照片[12]。嗯……因為裡頭照的是大爺我嘛（笑）。

重要時刻就應該拍下照片

這張（⊕3）是婚禮時拍的照片，正如方才所說，這也是同樣一回事。

沒錯沒錯，照相館是絕對不會拍出這種照片的。我把相機遞給一個晚輩，跟他說「拍一張吧」，他就隨手拍出這一張。但一般來說不應該這樣拍的，這種照片沒辦法替照相館賺錢吧。像這種親戚拍的照片，也沒辦法拿來加洗什麼的。

我很清楚不能這樣拍，因為一眼就看得出拍得很爛（笑）。我

注12　像是荒木拍的照片

「事實上，他常常把自己的相機遞給身邊的人，請人拍下自己……荒木把這樣的照片理所當然地放進自己的攝影集裡面，不可諱言，這嚴重違反了近代美術的創作倫理。儘管如此，我們卻不以為忤，就這麼接受了這件事……為什麼會發生這樣異常的狀況呢？那應該是由於在其中登場的『荒木』，與其說是荒木本人，不如說正如前所述，是某種符號。雖然乍看之下是自拍照，但若以為這是為了追尋唯一真實自我，而以極嚴肅態度拍下的『自寫像』，事實將出乎所料。照片裡的男人雖然近似荒木，但若試圖掌握，他便會從指尖溜走，無法捕捉……荒木意圖奮力穿透虛實的皮膜。他在照片中有意地混合實物與符號、荒木與『荒木』，讓虛實的界線變得模糊。荒木或許正是透過這樣的攝影行為，一再詢問，所謂真正、唯一的『我』，是否真的存在。」（飯澤耕太郎《私寫真論》筑摩書房，二〇〇〇年）

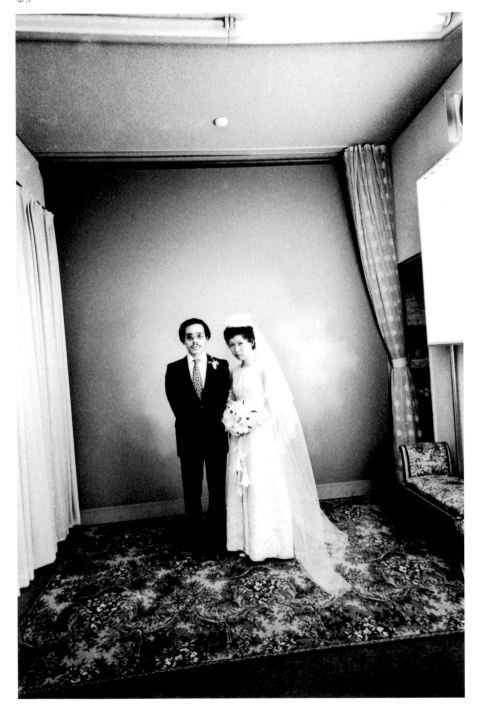

當然有請照相館的人幫我拍，所謂人情義理嘛，我可是有乖乖付錢的。但我也請身邊的人幫忙拍，因為那時候Nikon F剛出來嘛，這張就是用Nikon F拍的。

話說回來，照片好不好不是重點，這種重要時刻就應該要拍紀念照，拍就對了。紀念照很有意思，是好東西，事後也會覺得拍下來真好。這張照片（⊕3）是忙亂之中拍下的，拍攝者站得有些遠，讓照片看起來有些怪異。

攝影捕捉了這樣的「時間」，也「順便」把空間照進去。如果你問我比較重視空間還是時間，我會回答：比起空間，我更重視時間。「時間」非常重要。但是，你不覺得現在的攝影大多重視空間嗎？我覺得，現在的攝影不太在乎我跟你談話的「此時此刻」有多麼美妙，而比較在意空間、注重畫面，你覺得呢？該說是設計感吧。他們甚至會考慮過設計才拍下照片。是啊，現在的攝影就是這麼回事。

所謂拍攝角度

這張照片（⊕4）裡，我腳上套著木屐。因為那是我偶然路過拍的。平常我都是站著拍照，可是呢，拍照時必須站在與對方對等的地位，不管拍攝怎樣的對象，視線都必須平視對方。於是，不論拍攝者的心情也好、溫柔體貼的心也好、人生也好，都會自然而然地反映在照片裡。

看看哥雅或維拉斯奎茲的肖像畫，繪畫對象與繪者的視線高度是一樣的。就算是公主等宮廷成員的肖像，也不是仰望或者從高處俯瞰。這點其實是關鍵，因為攝影就是人生啊。

我拍照時也是這樣。從以前開始我就採取與被攝體相開的高度，所有照片都是秉持這種感覺去拍的，這張（⊕4）也是如此。

從這件事可以談到拍攝角度，拍攝角度出乎意料地重要。被攝者都希望呈現自己最美的一面吧。攝影者一旦獲得拍攝許可，也會想要拍出被攝者對自己最滿意的地方，捕捉最美的一面。所以，我就是在尋找這一面。只要尋找一定會有，會找到的。

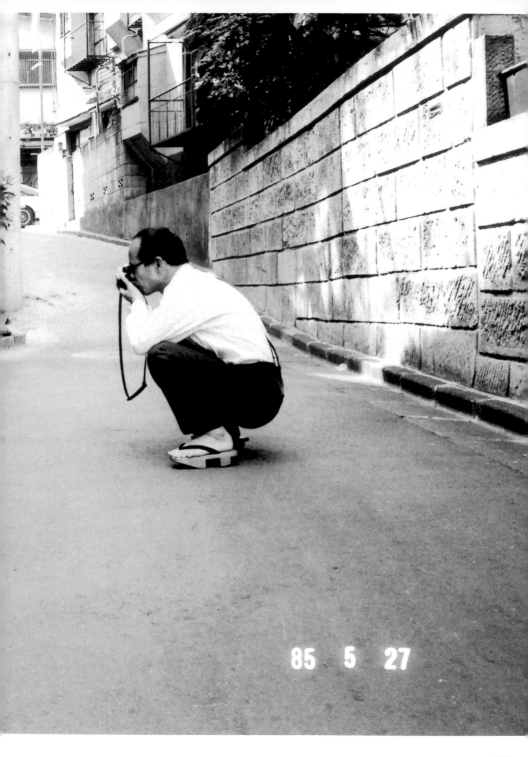

85 5 27

⊕4

⊕5

照片是「愛的時間」

我從許多方面思考這件事，雖然還沒有結論，但最後得出的想法是：照片是「愛的時間」。雖然我每隔半年就會改變說法（笑），但我想到的就是如此。說到底，「愛的時間」，就是照片。

比方說，當我按下三十分之一秒的快門，這一秒鐘的三十分之一的短暫瞬間便成為永恆。我不喜歡「永恆」這個詞，但那就是與被攝者一起度過的「愛的時間」，攝影就是這麼一回事。不管拍的是任何街道或事物，就算是青蛙也可以，一定要拍出某種意義上的慈愛。沒有拍出慈愛的照片是不行的，這種照片不會有趣。

話又說回來，每個人評價照片的方式不同。現在的我認為，沒有拍出慈愛是不行的！沒辦法，因為我已經走到這樣的境界了。

像這樣重新檢視，便覺得照片變得不像自己的照片了。感覺變得好吸引人啊，或許是由別人來編輯的緣故吧。重新喜歡上自己的

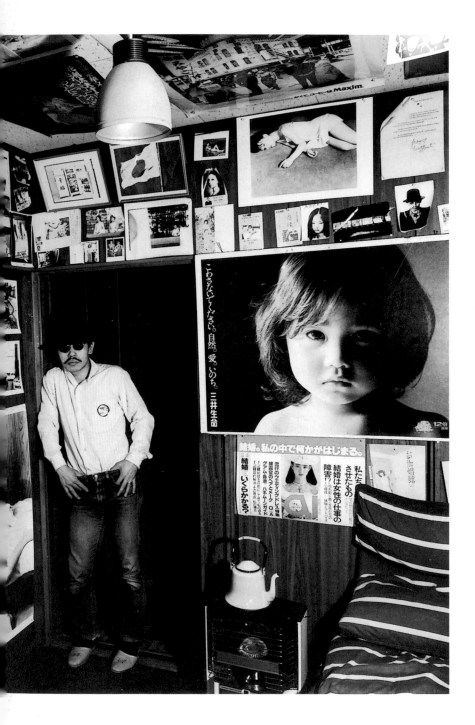

照片，聽來很奇怪吧。畢竟其中有些照片是拿自己開玩笑，連我自己都覺得不好意思呢。

這張照片（⊕7）中，我頭上戴的可是保險套呢（笑）。這是在拍綁縛照片的空檔，請人拍下自己耍蠢的樣子。竟然拍下這種蠢樣子……這是保險套人啊。拍出這樣子的照片，真是丟臉死了啦。到並想到：「這張照片莫非是拍綁縛時的側拍？那繩子就是綁縛用的吧……」

底在幹麼啊（笑）。

可是，窗框那裡不是有一綑繩子嗎？拍照的人當然看到了那綑繩子，可是觀者也必須看到才行。必須計算到這一點。要讓觀者看

照片這種東西，每個角落都有待挖掘，處處都有故事。常常有人說我的照片很多話，事實上即使撇開我的照片不談，照片這玩意本身就很多話。越仔細看越能夠明白，照片真是非常非常多話啊。

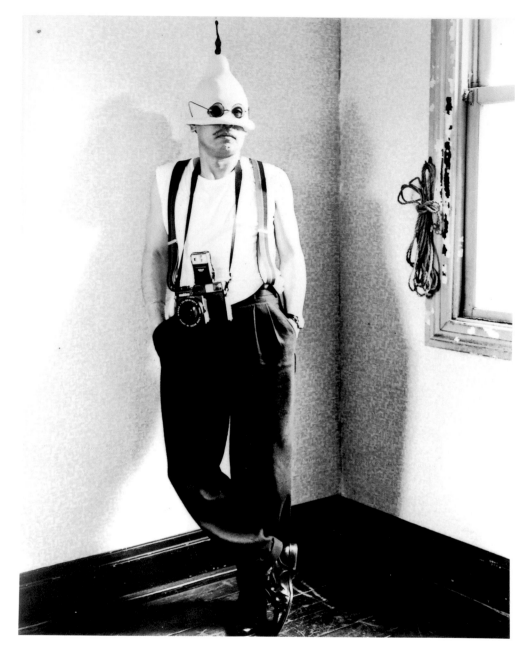

共同合作

關於照片很多話這件事，也要考慮觀者把照片的意義延伸解釋到什麼程度。影像的意義在拍攝時或許來自被攝者與攝影者的共同合作，但做為照片呈現時，就變成觀者與攝影者的共同合作了。或許觀者會注意到某些我不經意拍下的東西，並且告訴我也說不定，不是嗎？

說是照片的觀看方式或解釋方法都好，暫且先隨意擱在一邊。

雖然不像現在當紅的池上彰[13]那樣，但，差不多就到「哦──？原來是這樣嗎？」的程度。我覺得這樣剛剛好，不需要追根究柢。該說是超感應力呢，還是靈光一閃呢？我並不去思考這樣拍是好是壞，而是抱持著「怎樣都無所謂啦」的態度，先按下快門再說。這麼一來，按下快門的自己也能從這張照片學到一些事情，接著則透過觀者來了解自己的本能，或說心情等等。於是，就形成了觀者與攝影者的共同合作。

這種事情跟照片的觀看方式或呈現方法無關，所以我不喜歡告

注13　池上彰＋譯注
日本資深媒體人與知名作家，以中立客觀的發言風格著稱。

訴別人「這地方是這樣子……」等等之類的，我不喜歡賦予照片意義、讓照片變得狹隘。我討厭自由受到局限。

露出蠢樣！

關於這張照片（⊕8），沒辦法（笑），我非得把這蠢樣公諸於世不可。攝影就是這麼回事。話說回來，或許不用暴露到這種程度，但這世上就是有人會想做到這種程度，像我就是。

從很久以前起人家就說我「格調下流」（笑）。下流沒什麼不好，格調低俗也很好，我必須把自己的糟糕程度跟下流之處都暴露出來。我必須把一切都暴露出來，否則就太無聊了。人類並非只有優雅、美好的一面。我必須向這社會好好說明，男人可是擁有最糟糕、最色情的一面。

可是呢，除非是拍我這種大師，否則是拍不出這種照片（⊕7）的，哈哈哈……

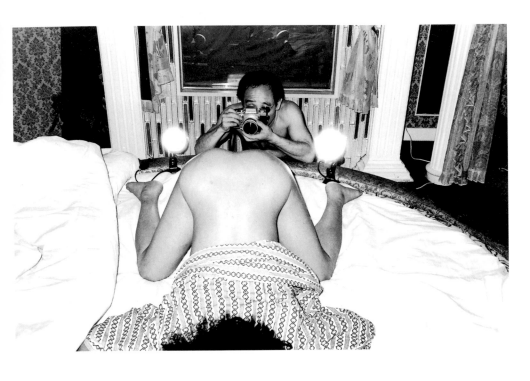

⊕8

要是編輯選出這種照片（⊕8），就算不是我這樣的大師，而是一般的攝影家，也一定會說：「剪掉啦！」可是對我來說，沒有這張可不行。看，奧地利之所以頒給我勳章[14]，一定是考慮到我面對這種事情的態度。我是說真的。

話說回來，人在成長過程中會受到很多影響，而這不僅限於攝影，對吧？我家是做木屐的，從小我就光著腳穿木屐，這種事一定會影響我的攝影。從出生成長，一路上種種人生經歷都會帶來各式各樣的影響。

如果我家不是做木屐的，我現在就會是大鍵琴演奏家之類的（笑），或是小澤征爾喔。現在是小澤跟南方之星的時代吧？天才都要得食道癌[15]啊，哈哈哈哈哈……可是，說真的，我喉嚨狀況也不大好。我得的是前列腺癌，所以天才也不非得是喉嚨出問題不可吧（笑）。

注14　勳章
二〇〇八年，荒木獲頒奧地利的最高等級「科學與藝術榮譽勳章」。這個勳章是頒給國際舞臺上的活躍藝術家。荒木並未出席在奧地利本國舉行的受勳典禮，同年九月二十六日，東京港區的奧地利大使館舉行了轉交儀式。此獎有藝術領域的諾貝爾獎之稱，荒木是第一個受獎的日本人。

注15　食道癌＋譯注
二〇一〇年七月，「南方之星」樂團主唱桑田佳佑證實罹患早期食道癌，小澤征爾在二〇一〇年也接受過食道癌手術。

第二章

吾愛陽子

陽子、わが愛

人就是語言

現在的人太小看文字了。這話聽起來很自以為是，但事實不就這麼回事嗎？使用文字和語言是人類的基本能力。至於影像這種東西，就連象（＝像）、河馬都懂。不，我不是在開玩笑，人就是語言。

談攝影時提到語言好像很老套，但攝影就是語言，不只攝影，所有的一切都是語言。語言中必然帶有感情等元素，而心意也必須藉由語言傳達才行。

所以，照片也是，拍了就要給人看。腦袋裡的東西一旦輸出到外界，就成了語言，不是嗎？於是，（自己腦袋裡的東西）願意暴露到什麼程度、能暴露到什麼程度，都能從照片看出來。直到死前一刻才吐出「其實我拍過這樣的東西」，就一點意思也沒有了，對吧？一旦拍了，不馬上拿出來可不行。那麼一面拍一面讓人看見又如何呢？那不就是數位相機嗎？不過那也很有趣就是了。

注1　祿萊
Rollei，指一九二〇年設立之德國相機製造商「祿萊」製的相機，據說是雙眼鏡頭反光相機的始祖。

注2　哈蘇
Hasselblad，瑞典相機製造商哈蘇的產品。

注3　羅伯‧梅普索普
Robert Mapplethorpe（1946-1989），攝影家，生於美

被自己的照片鼓舞

把陽子的照片像這樣集中起來也很有趣。該怎麼說呢？雖然拍照的時間、地點、場合各不相同，但多年後重新看，就會看到對於對方的感情，還有兩人所創造的種種日常，諸如此類的事物。所謂寫真日常，就是這樣。

照片這東西很有趣。這張照片（⊕9）是搭地下鐵時陽子坐在對面，我用祿萊[1]拍下來的，但我可不是叫她把臉�拉下來然後拍的。祿萊在某種意義上是很自由的相機，由於是雙眼鏡頭反光相機，攝影者用上面的鏡頭看，用下面的鏡頭拍，所以畫面會有些錯位。哈蘇[2]則很銳利、精準，會拍出礦物那種硬質感，所以羅伯·梅普索普[3]照片中的花才會一副礦物的模樣。我跟他辦過雙人展，我把植物拍得像動物，梅普索普則把植物拍成了礦物，這是我跟他的不同之處。

這張是在一九七二年左右拍的吧，那年我辭掉了電通的工作[4]。一九七二年也是沖繩回歸日本的年份。但我可不能談這種事呢（笑）。因為我既沒有思想，也不是社會派的人。

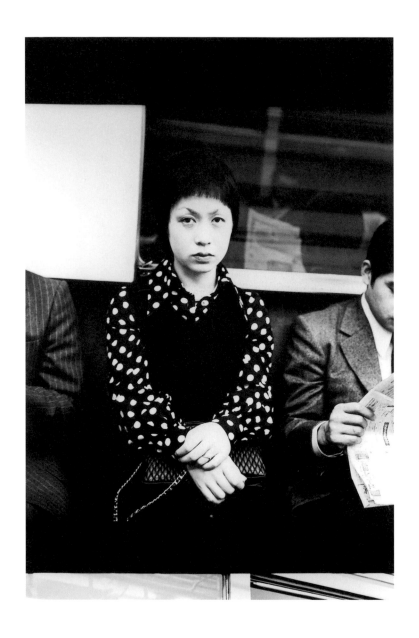

當時我搭乘地下鐵，把大約三本大部頭書放在大腿上，這樣相機放上去的高度就足以拍下對面座位上的人。由於使用祿萊拍照是從上往下看觀景窗，所以沒問題。目測之下，我跟拍攝對象的距離大概有一公尺三十公分吧。然後啪地地按下快門。這樣拍很棒。

現在重看，我不禁要想，原來我拍過這樣的好照片（⊕9）啊。剛剛我們談到影響，像這樣看著自己的照片，我發現其實受自己的照片影響最多。該說是受到影響，還是鼓舞呢？總之看到自己的照片，我就感到振奮。

沒有一張照片是我喜歡的

這張照片（⊕10）很有趣呢。我之前服務的電通有好幾間攝影棚，都是拍廣告照片用的。這張（⊕10）就是我在那裡的攝影棚拍的。攝影棚裡有長凳和花等道具，使用過後就一直丟在那裡。某次工作結束後我就說：「好，把陽子叫來吧。」然後拍出這樣一張照片。那時只要工作結

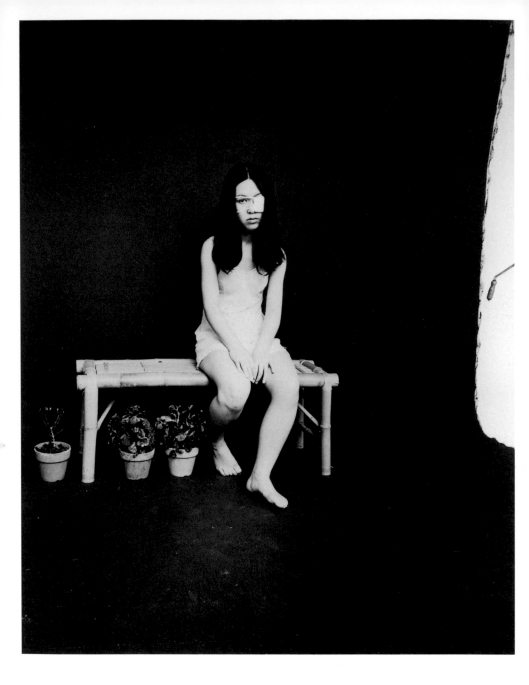

⊕10

束，攝影棚就是屬於我的（笑）。我隨口亂說：「只要戴上眼罩，任何人都會變成大美女！」然後拍下這張照片。

長凳等道具大多是現成的，雖然是為電通的工作而準備，我卻有種「放著不用好浪費」的感覺。她生於千住，在下町成長，不但跟長凳很搭，這麼愚蠢的事情也願意配合。雖然我那時隨口亂講一些這是藝術啦什麼的話，但我想她一定覺得很怪異。我不但讓她戴上眼罩，還請她只穿著內衣，她應該會想，這是在幹麼啊（笑）。還在自己上班的公司裡拍，這不是很奇怪嗎？哈哈哈……是很怪啊。可是她很了不起哦。

我拍下蜜月旅行的照片，編成《感傷之旅》5，連她做愛中的臉我也拍下來放進去。那些照片，應該連她自己也絕不認為漂亮，但她竟然推銷給在打字室的女同事，還強賣給自己的上司。她可真不簡單，一本賣一千圓呢，很厲害吧。

不論我拍照的當下，或是在那之後，她都沒有抱怨過那些拍下她的照片。可是有一次她說「沒有一張照片是我喜歡的」（笑）。說得也是啊，那種照片，就連我自己都不覺得好啊。

不，我拍的東西她應該全都覺得好吧，我的照片她應該全都喜歡

注5 《感傷之旅》
荒木於一九七一年七月七日與陽子結婚，然後前往京都、九州等地進行五天四夜的蜜月旅行。《感傷之旅》就是他拍攝蜜月旅行的自費出版寫真集。陽子過世後荒木出版了《感傷之旅 冬之旅》（新潮社，一九九一年），愛貓CHIRO死後則出版了《感傷之旅 春之旅》（Rat Hole Gallery，二〇一〇年）。

吧。可是她卻說過這樣的話。雖然大家也稱讚，但她只喜歡那張躺在小舟裡的照片。她曾這樣說過。

只能拍她

在蜜月旅行中，我無時無刻不在拍照。就算坐在柳川的船上，也會受到對岸景色吸引而拍照，到了旅館也覺得庭院等地方好漂亮啊，然後馬上拍下來。我沒有拍她，卻拍了庭院啦花啦之類的，她一定會不爽吧，或許她會想：「比起我，你更喜歡拍照⋯⋯」

問題就在這裡。雖然我不會為了拍照而忽視身邊的人，可是一旦沒有拍對方而去拍些別的東西，對方就會覺得自己被忽視。這種狀況可以說是有糾葛吧。但若考慮對方的心情，就覺得漢字很難寫6。啊（笑）。但若考慮對方的心情，就覺得情有可原。如果說，明明是兩人一起去旅行，卻老是說「天空好美」之類的，然後一直拍天空，同行的人會覺得反感吧。搞不好會抱怨⋯

「都不拍我！」

注6　**漢字很難寫** + 編注

糾葛的日文漢字為「葛藤」。

我與陽子旅行過很多地方，但因為有過這樣的經驗，某個時期之後我對旅行就不再熱中，也就沒有什麼好照片了。雖然一起旅行，卻幾乎沒有拍下好照片。

話雖如此，我可不能把一起旅行的她給排除在外，只能拍她呢，哈哈……否則的話，她就會跟我說：「我要回去了！」而這些事情都會顯現在之後拍的照片當中哦（笑）。

聽得到聲音的照片

這樣的照片（⊕11）很棒。每逢新年，下町出身的人會慎重其事地穿上和服，烹煮年菜或年糕湯。這張照片洋溢著過年的氣氛，對吧？

我記得應該也有張照片是陽子騎上路邊的速克達，我則站在她旁邊。並不是因為想到《羅馬假期》這部電影而拍的，但其中確實有些那個時代的氛圍，不是嗎？她應該只是想要騎上剛好停在路邊的速克達，但之後再看這張照片，果然感受到了時代感，我拍下了時代呢。

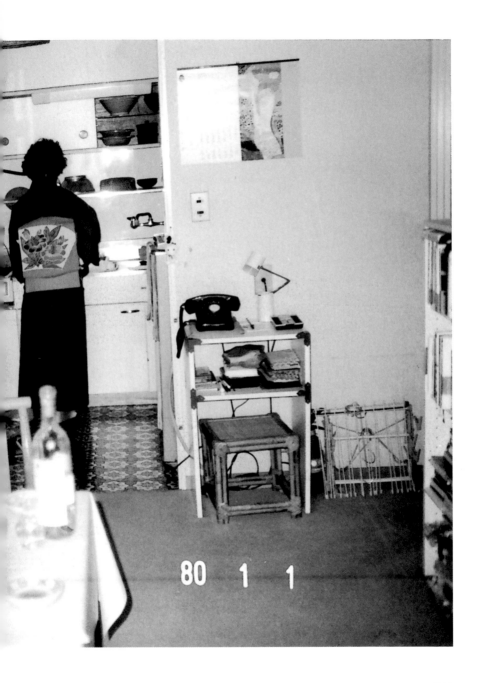

80　1　1

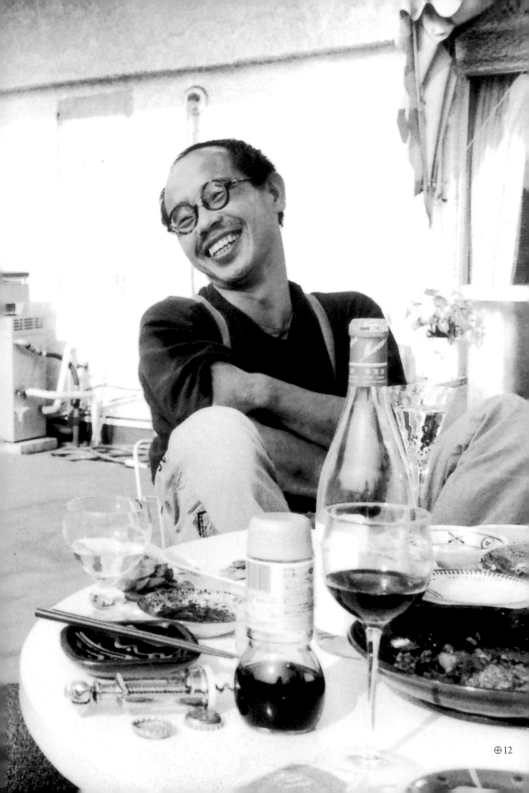

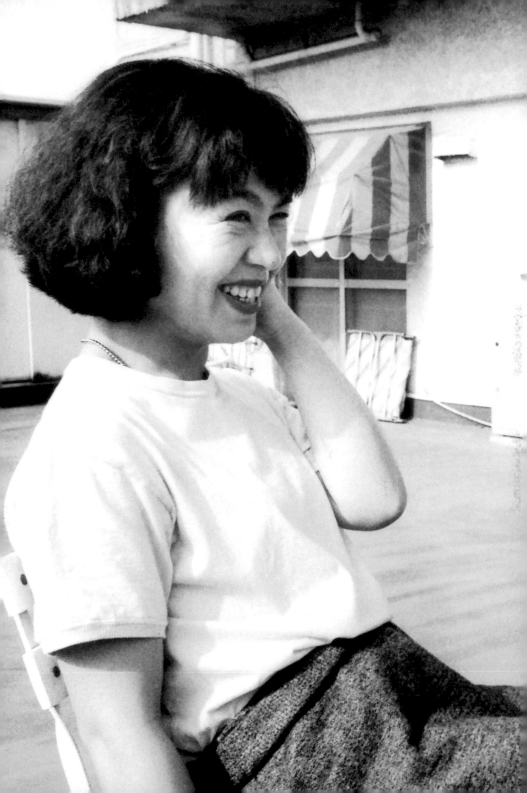

這張（⊕12）是在陽臺上拍的，棒極了。但這張照片是別人拍的

（笑）。眞是的。就算人家説這張是名作，我也無話可説啊，哈哈

哈……

　　説到底，照片大多是這樣的，有很多這樣的「時刻」。我啊，一點

也不認為只有親手拍的照片才是自己的照片。話説回來，這張照片如果

沒有拍到我就不出色了嘛，對吧？但這是張好照片呢。我從沒有露出這

樣的笑容過。你沒見過吧？一定沒見過。

先鍛鍊反射神經

　　這張（⊕13）也是很好的照片，很棒呢。我拍下這張照片的同時，心

中也浮現許多嘈雜的聲音。「這傢伙果然是孤獨一人」，不覺得彷彿能

聽見這樣的聲音嗎？還有「她大概在想著別的事吧」，不是在想我，而是

在想別的事」之類的……這樣的聲音也出現在我心中。

　　總覺得可以聽到這張照片（⊕15）裡的聲音，對吧？「飯做好嘍

——」之類的聲音傳來，手上端著炒飯或咖哩從爐灶走過來……不，不能說爐灶，要說廚房（笑）。從廚房走過來，說著「飯做好嘍——」這樣。雖是日常瑣事，但就是這點好。這種「時刻」是最好的，在這張照片裡，那個「時刻」全都被照下來了。

CHIRO這張照片（⊕16），真是可愛得教人受不了啊。絕妙的空間。這照片實在不能說有什麼構圖可言。拍的是我坐在自家沙發上看電視，然後CHIRO就像平常那樣跳到腿上來。她也在看電視。真是美好「時刻」啊。一定是吃完飯或打掃完之後吧？日常生活的、一如既往的、吉光片羽的短暫「時刻」。

幸福的「時刻」，拍下幸福的時光是最棒的了。最基本的，就是幸福。不管是誰，每個人都擁有這樣的時間。但實際上大家並沒有拍下這樣的「時刻」。

所以攝影家要代替大家拍下來。這是攝影家的工作。攝影家是在代替大家做這項工作。即使讓人覺得「啊！真好」的「時刻」出現了，一般人手上卻沒有相機，也缺乏足以拍下這一瞬間的技能。因為我是鍛鍊過的啊。我也對身邊的人說過，這可以說是修行吧，必須隨時保持在待

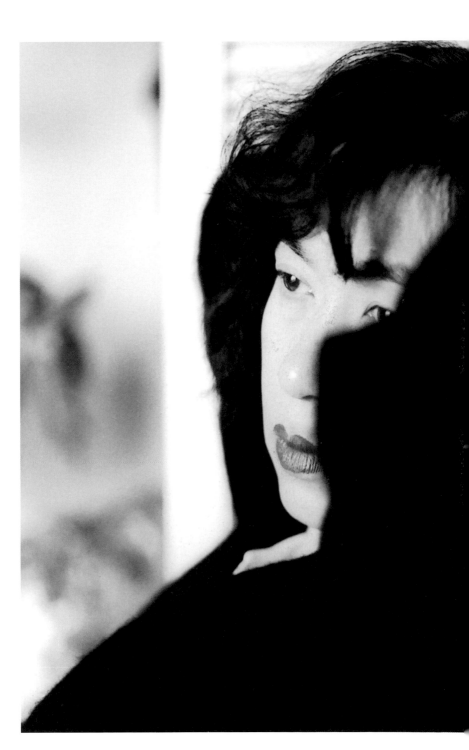

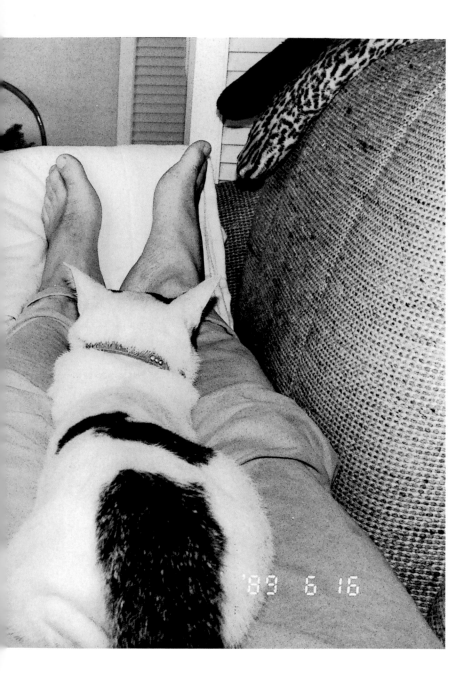

'89 6 16

16

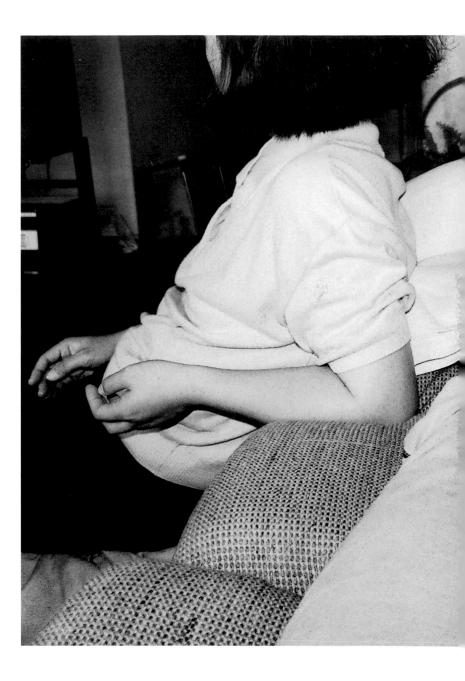

命狀態才行。該説是反射神經嗎？如果不事先鍛鍊可不行。她跟我曾有

過這樣的美好時光呢。

「陰暗」表情的魅力

拍這張（⊕17）的時候，她常説要寫小説。這樣看來，我連不安的「時刻」也拍，捕捉了很多很多東西呢。不，與其説是不安，應該説女人啊，也不可能總是保持笑盈盈的不是嗎？如果用圓餅圖來表示笑容與陰暗表情的話，陰暗的部分應該比較多吧（笑）！我想這張（⊕18）是去醫院之後[7]那段時間拍的吧？這可不是什麼「超過門禁時間才回家」那種尷尬時刻的表情。不過，像這種事情，還是交由觀看照片的人決定就好。隨觀者自由，這張（⊕13）也是，了解嗎？

那個，該怎麼説呢，女人臉上沒有笑容時會有一種深沉、令人難以抗拒啊。怎麼説呢，就是所愛的女人讓我不安的表情。這可是非同小可的強敵呢。她們有時候就是會擺出那種表情，對吧？似乎會讓我的內心騷動紛亂起來。那跟「她想著其他男人」之類的

注7　去醫院之後

一九八九年八月十一日，陽子住進東京女子醫科大學醫院，被診斷出是子宮惡性腫瘤，八月十六日接受手術。醫師宣判「應該不行了」，荒木卻沒有把這件事告訴陽子。十二月時醫師説她「還剩一個月」，但十二月三十一日她的身體狀況急轉直下。一九九〇年一月十六日，「醫師説只剩一星期，快則兩、三天」，一月二十七日過世（摘自《感傷之旅　冬之旅》）。

事情層次不同，該怎麼說呢⋯⋯就是她變成自己一個人的時候的，那種感覺。

女人獨自一人時比較帥氣⋯⋯雖然我剛剛才說「女人要是獨自一人沒法變成美女」（笑）。雖然我還說了「比起朵茉麗蔻[8]，身邊更不能沒有心愛的人」，哈哈哈⋯⋯可是，女人的魅力果然還是在於流露出讓男人不安的表情，這點很難抗拒呢。

我一直搞不懂那表情的背後是怎麼回事。女人絕對不會說出心裡真實的想法，也不會露出真實的表情。所以，我原本打算拍攝那個最逼近、最極限的時刻──所謂女人的極致，捕捉連她們自己都沒有意識到的那一刻。拍與被拍之間的關係，就有趣在這裡。她們不會主動意識到自己的魅力在哪裡，所以我把那個部分給拉出來。我現在仍然在做這樣的事情。

我最近拍了ＡＫＢ48，那些孩子呀，彼此都是競爭對手。因為她們抱持著正面的敵對意識，很了不起呢，所以她們一定成長得很快，也會很早就走下坡吧，或許就在轉眼間。說到底，接替她們的新女孩要多少有多少。現在這時代，很多女孩都符合「可愛」一詞的簡單定義，

注8 朵茉麗蔻＋譯注
Domohorn Wrinkle，日本再春館製藥所公司製造販賣的抗皺保養品。

不管誰倒下去了都沒關係。也因此，今後要再出一位原節子⁹可難了呢（笑）。

像這樣的時代潮流，也必須拍進照片才行。被時代侵犯的同時也必須開創接下來的時代才行，攝影家就是這麼一回事。今天講的跟昨天不一樣，每個時候都有不同的說法。我呢，則是講的統統不一樣，但到最後則是前後一致，哈哈哈……簡單來說，只要照片好就好了（笑）。

攝影就是生活！

把話題拉回來。是陽子讓我變成了攝影家，她擁有那種優異的特質。只要身邊有好的人，每個人都能變成天才（笑）。男人，是由身邊的女人決定的。女人比男人強，女人就算只有自己一個人也不要緊，她們不需要男人。你不覺得嗎？還是會有點需要？對，還是需要的啦。哈哈……

雖然不明白這是不是愛，身邊若有疼愛你的人，以及你疼愛的人，

注9 原節子

（一九二〇—）二次大戰至戰後一九五〇年代具代表性的美女演員。生於橫濱。一九三七年獲選為日德合作電影《新樂土》的女主角，戰後藉著演出黑澤明《我於青春無悔》、金井正《青青山脈》等片及其美貌，博得不可動搖的人氣。一九四九年自《晚春》起，演出多部小津安二郎的作品，以《麥秋》、《東京物語》等片穩坐影后之位。一九六二年演出息影之作《忠臣藏》之後退出影壇，過著隱居生活，被稱為謎樣的女星。

是很棒的。這樣一定比較好哦，要是沒有，會很孤單的。

有些人說，照片捕捉人生。這樣說也沒錯，因為人生就是那樣。可是啊，照片捕捉的不是人生那樣宏大壯闊的事，而是生活，所謂照片，指的是小小的生活。

這張照片（⊕18），與其解讀成她擺出陰暗的表情，不如說是我莫名地喜歡把她拍成這樣吧！我雖然這樣想，但也可能是她出生成長過程中的各種經歷化作「陰暗」，被我拍了下來。她是獨生女，由母親撫養長大。母親重視學歷，將她送進白鷗高中，那是下町的名校，自己則在夜總會工作。

她曾說過，她之所以想寫小說，是因為想描寫自己所討厭的母親。看著自己小時候的照片，那是她與母親，以及母親的情夫──說情夫有點奇怪，應該是母親的男朋友，三個人一起照的。三人一同旅行的照片裡，拍下了少女時代的自己……

因為她身上發生過很多這類的事情，有時我就憑直覺扮起小丑，讓她開朗起來。色情狂變成小丑了呢。眞是忍辱負重，哈哈哈……

她的第一篇文章刊載在《思想的科學》上，很多讀過這篇文章的人

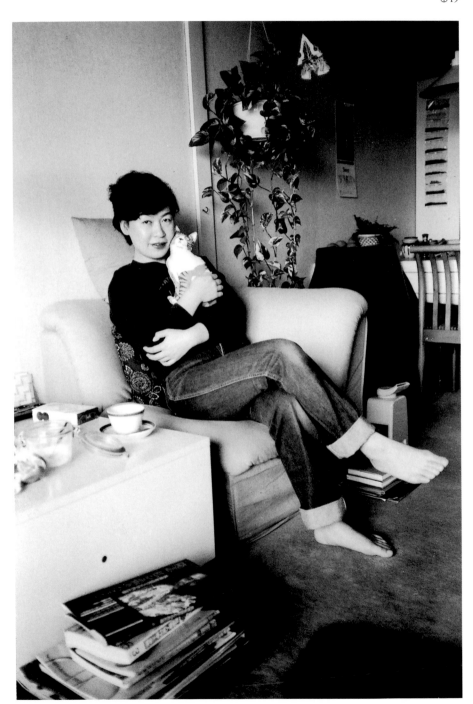

都對我們說「她很有前途」。甚至還有人說，她寫的東西可以跟⋯⋯武田泰淳的夫人，呃，對了，是百合子小姐，可以跟武田百合子的《富士日記》比美呢。還說文章那樣的感覺很好。女性支持者也日漸增加，差不多也該寫點小說、橫空出世了，但就在這時候生了病，應該有點不甘願啊。

第三章

身邊人死亡教會我的事

身近なひとの死が教えてくれた

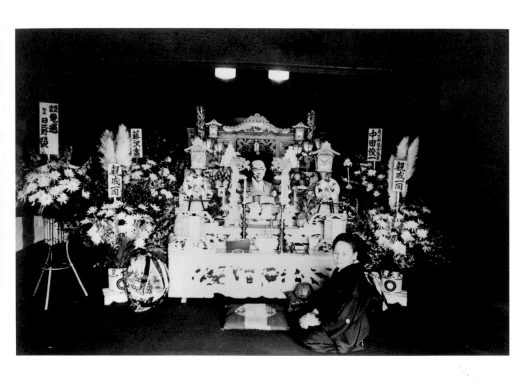

周圍陰暗會讓照片變得很棒

好久沒喝冰咖啡了呢。不要攪拌，就這樣喝最好。有時會喝到牛奶，有時會喝到咖啡，對吧？這就是冰咖啡的妙處（笑）。

要我來說，這張照片（⊕20）選得漂亮。我認為像這種東西，才叫攝影。

讓老媽在自己先生的守靈夜裡坐在祭壇前面拍照，專業人士可不是這樣工作的。雖然我討厭業餘者這樣的詞彙，但是拍人、拍普通的人才叫攝影，這種照片才是好的。照片中的老媽看似若無其事，像這樣才是好的照片，不戲劇化、沒有伏倒在靈堂前哭泣的場景，而是自然毫不做作地，就好像陪在死去的老爸身邊一樣。

這張照片（⊕20）到底是哪裡好呢？雖然無法解釋，但我對老爸、老媽的感情一定有表現出來吧。這就是攝影。繪畫之類的不會表現這樣的主題。這是攝影才能表現的東西。所謂葬禮，就是種符號或象徵吧，於是，這張照片成為了作品。祭壇就好像打了聚光燈一樣，對

吧？其他部分變得陰暗而被省略掉了，老媽面對老爸過世一事的樣子則凝結在照片中。所以很棒啊。總之，只要把周圍拍得陰暗，照片看起來就會很棒（笑）。

把握瞬間拍下

這張照片（＋21）也很好呢。果然，身邊所愛的人過世就會拍出名作。因為這就像是在挑戰我，「你到底能拍出多好的照片呢？你到底有多喜歡我呢？」這麼一來，我心裡就會湧起一股「可惡──過分！我才不要被老爸討厭」的心情，不想被他說，「你的程度只到這樣嗎？根本不了解我。」也不希望他認為我就只是這樣。

我常常說「臉」、「容顏」對吧？可是在這張照片（＋21）中我沒有拍下老爸的臉。我想，果然我最喜歡的就是老爸了。這張照片就拍出了我有點喜歡老爸的心情。我的心思在那一瞬間流露了出來。

只在一瞬間呢。我花了一個星期拚命思考，要拍下這樣的「時

刻」，要用那樣的構圖去拍，其實事情不是這樣的。在考慮這些事，打算這樣做或那樣拍的當下，死掉的人身體都已經僵硬、無法移動了（笑）。思考這些事是行不通的，會來不及。

老爸得的也是前列腺癌

於是，事後再回頭看，就可以明白自己果然是喜歡老爸的。從照片中應該可以看出我不是刻意要把老爸拍得很帥，而是懷著「只想保存老爸美好的部分」的想法而拍的。老爸在醫院住了很久，臉色並不好看，所以我不拍進老爸死去的臉。關於這點，我在很多場合說過很多次同樣的話，老爸就是這樣教我構圖的。

他沒對任何人說過，所以當時我並不知道老爸的死因是前列腺癌。老爸七十二歲過世，而我現在七十歲對吧，所以只剩下短短兩年壽命了。老爸因為我得了前列腺癌，才問醫生，老爸老媽到底是得什麼病死的？這才知道是前列腺癌。原來如此，我之前完全不知道。

當時我對這種事並不怎麼在意，雖然聽說老爸去看鎮上的醫生，並且住院了，我卻沒問病名什麼的，也幾乎都沒回老家。當時的社會普遍不大關注癌症之類的醫療資訊——雖說關注這種事情也滿奇怪的，更沒有這方面的知識，所以把一切都交給醫生，讓別人來處理。就是這點失敗。

果然還是得對病症有某種程度的了解才行。老爸得的可不是盲腸炎啊（笑）。雖然我曾經對身邊的人說他是得盲腸炎死的，但其實是癌症。他在醫院住了很久。我對這件事的理解是，老爸不想讓別人看到他變得虛弱的樣子。因為我滿心以為老爸的性格就是如此，我認為他應該跟我一樣，所以我從沒有去探過他的病。

我跟老爸的關係

於是，老爸過世之後親戚才告訴我，老爸曾經說過：「阿經為什麼都沒來？」老爸都叫我「阿經」。

事後聽到這話，我心裡產生一些自己真是失敗的想法。原來是這樣嗎？當時要是不顧一切去個一趟該有多好……總之，這是我欠老爸的。

也由於這個因素，這張照片（⊕21）沒有拍出老爸的臉。那張臉跟他健康時的臉差別相當大。

老爸就像是教導我攝影的老師。他很喜歡攝影，可說是半業餘的攝影玩家。小時候每當老爸要拍照，我就站在組裝好的相機旁幫忙扶著，不讓相機倒下來。

從那段時期開始，老爸就跟我十分親近。還有，由於我們家住在下町，我會跟老爸一起去澡堂。幼時的我會幫老爸刷背，老爸也會幫我刷背，我們之間的感情就是這樣。

過去做爸爸的還會幫兒子刷背，下町的人大多如此。也因為一起去澡堂，我才知道老爸的右臂刺著鬼燈籠，左臂刺的則是賭博用的骰子。

為了讓大家能夠接受，我便信口說些「我們家老爸曾經想當黑道，但手臂刺青已經讓他痛得受不了，就放棄後背刺青，也就這麼放

棄當黑道了」之類的話，但其實這是我編出來的。總之，老爸跟我的關係，還有我們之間的情感，就是這麼回事。

將事物排除在景框外就是攝影

下町的習俗是讓死者躺在草蓆上（⊕21）。老爸很喜歡祭典，他最喜歡火災跟祭典，完完全全就是木屐工匠。雖然不是整條圓木，但他曾在我眼前把這麼大、這麼粗的木頭變成木屐，讓我覺得他真是有一套。簡直像雕刻家似的，雕木頭的雕刻家。老爸就是這樣的人。

因為他很喜歡祭典，就覺得他過世時該給他穿上祭典時穿的浴衣。我無論如何都想把他的刺青也一起拍下，所以就像這樣把他的袖子捲起來，讓他露出手臂……其實死者不能這樣衣裝不整，但我不管怎樣都想拍他雙臂的刺青。

是過世的老爸讓我這樣做的。與其說是我多方思考之下的決定，不如說是對方讓我這樣做的。果然我還是無法把他衰弱的容顏拍進照

注1　太陽賞

一九六四年平凡社創立、舉辦的攝影獎。第一屆太陽賞由荒木以攝影集《阿幸》獲獎。他在拍攝大學畢業製作的十六毫米電影《公寓的孩子們》時，同時拍攝了這本攝影集。拍攝地點是三河島一處自二戰前即已存在的舊公寓。荒木自一九六二年開始出入那裡，於是遇見了「阿幸」。

片裡。總而言之，這樣的構圖是死去的老爸教我的。

容顏這東西，若你拍下，就會保留下來；若你不拍，就會遺忘。

所以，討厭的事我不拍，討厭的東西我不拍。若沒拍成照片就會忘記。若不拍下，就只會留下模糊的記憶。

但好的容顏表情倒是可以想像的。比如說，我得到太陽賞[1]的時候，平常從不誇獎我的老爸居然向人誇耀我的事。「老爸私底下老是向人誇耀阿經呢」，這件事也是老爸死後親戚告訴我的。我可以想像老爸驕傲的臉。

然而，並不是說老爸過世了，我才終於能夠拍出好照片，而是親近的人過世就能拍出好照片。因為能夠從中學到有關攝影的事。

說這話好像在上攝影課一樣，但老爸的死深切地教會我，攝影就是構圖啊。攝影，就是一種把討厭的、不想看的事物切掉、排除在景框外的行為[2]。

注2　排除在景框外的行為

「荒木拍攝父母的遺體。但父親的照片裡並沒有拍到臉部。因為那張臉已不是父親在世時生氣蓬勃的容顏，他不希望在世時回憶起那張遺容。然而，排除出景框的臉果真也會剔除在記憶的臉果無法保持沉默，而是訴說著景框外的事物『曾經存在過』。不如這麼說吧，荒木在當時所學習到的是，照片也會將未拍下的事物包含在照片中，不是嗎？於是，在近年的系列作如《背叛》（二○○四）中，荒木拍攝裸體而將臉部裁出景框，這些作品的原型正是父親的照片吧。也就是將意義與物質分割開來的喪失。──以荒木經惟〈物語，談論『名』為中心〉，《美術手帖》二○○七年一月號）

我成為天才的原因

這張（⊕22）拍的是老媽過世的樣子，鋪在她身下的也是草蓆，穿的也是浴衣。拍照時老媽的身體已經變得僵硬，無法改變姿勢了。大抵來說，不管怎樣的醜女我都可以拍成美人，即使是過世的人也沒問題（笑）。我拍照的時候會跟對方講話、逗對方笑。可是呢，這招對遺體不管用（笑），不管我說再多，對方都不會有反應。

老媽已經變成了「物」。於是，我就繞著僵硬的遺體來來回回、晃來晃去，尋找老媽看起來最漂亮的地方，以及老媽對自己最滿意，或說看起來最有威嚴的地方。

當然，這只是我的想法。總之我就是轉來轉去尋找角度。過世的老爸教導我構圖，老媽則是教導我尋找角度。攝影當中最重要的事情，是過世的雙親教導我的。老爸老媽的死讓我獲得天才，於是我終於成為攝影的天才了。

受自己的照片及他人所教導

哎呀，話又說回來，在那時候怎麼可能思考構圖或角度之類的事情。等到事後看照片，思考自己為什麼會拍出這麼好的照片時，才會領悟原來當時是這麼回事。可是，拍照的時候，雖說是出於下意識，我卻也能做出這樣的反應不是嗎？我們都是「當下瞬間派」。所謂攝影家，不是經過深思熟慮才拍下照片，都是當下瞬間靠著反射神經拍的。

這點跟畫油畫的人不一樣。當某人過世，身邊人會請來油畫繪者依照死亡面具[3]描繪肖像，也可能直接修整面具並上色。就正面意義來說，油畫繪者能夠繪製出浪漫的肖像，可是，我們則是在當下決勝負，沒有時間想東想西，而是反射性地按下快門。所以，我們是事後從自己的照片或從他人身上學習。即使到現在來看，這兩張照片（⊕21、⊕22）都很出色，是很好的照片。

注3　**死亡面具** ＋譯注
以石膏或蠟保存死者容貌而製成的塑像，供油畫繪者繪製死者肖像時參考使用。也有人將死亡面具直接上色並保留下來，用以紀念死者。

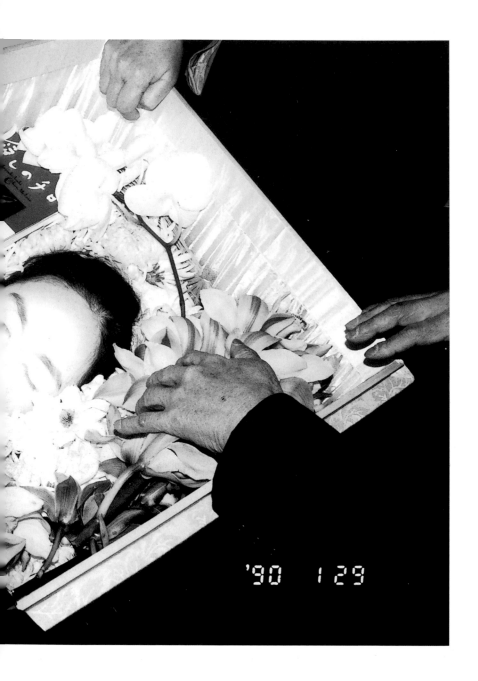

'90 1 29

23

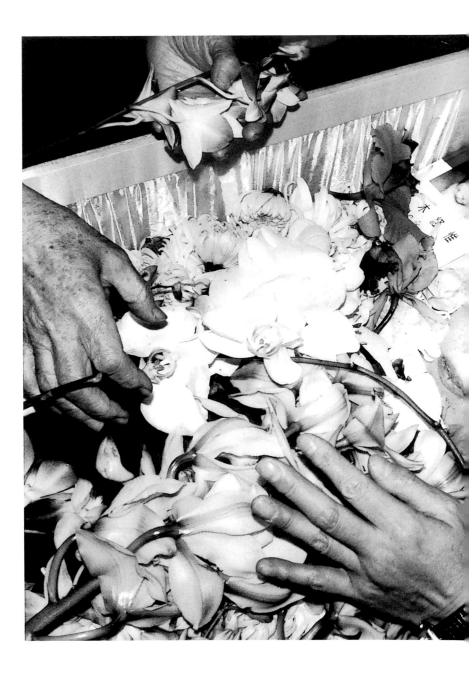

我還差得遠呢

這張照片（⊕23）不得了。要拍棺材裡的死者容顏非常困難。作畫的人會說「這就像是製作死亡面具或為死者素描肖像」之類充滿宿命論的話。但實際上，為棺材裡的死者描繪肖像是很粗暴、魯莽的行為。不管是拍攝或描繪棺材裡的容顏，總令人感到充滿罪惡感。

如果是自己的家人就無所謂。你只要說：「怎樣？你有意見？」就好了。但如果是別人家，就算對方說「來吧」，我依然覺得相當困難，沒辦法說「好，那我要拍了」，然後開拍。正是因為這些因素，所以我還沒辦法徹底成為攝影家（笑）。因為我身上還殘留有人性。話又說回來，能夠拖著人性一步步走下去的才叫做攝影家。這樣看來，我果然還不是稱職的攝影家啊！

然而就結果而言，能夠拍下這樣的照片（⊕23）依然是件好事[4]。我跟人說「我是喪家所以沒空拍照」，企圖用這藉口混過去。與其說沒辦法拍，應該說選擇不拍。

的確，老爸過世時我無法拍下他在棺材裡的容顏。

注4　依然是件好事

荒木與篠山紀信由於這張照片而「絕交」，當時的核心對談如下：

「篠山：你登出老婆躺在棺材裡的照片，也沒什麼大不了的吧？／荒木：不是登出棺木裡的照片，就狀況下不會有人登出這種照片。這就是我的心境。／篠山：你把全沒有拉開距離拍攝，也沒有動過手腳，就這樣登了出來。一般一般人不會刊登的照片登出來。那又怎樣？／荒木：該說是更貼近攝影本身了呢？或更接近人類的本質了呢？我現在應該是處於前所未有的絕佳狀態吧。／篠山：我對這點完全不了解，也絕對不贊同。我們在攝影表達以及未來的創作意圖上都有所不同，關鍵就在於我們對這件事的看

「永恆的睡眠」一詞

果然，人只要死了容顏都很安詳，所以應該拍下來，所謂「那個時刻的照片」就是如此。說到底，死時的容顏就是人到死亡那一刻所呈現的表情，這個表情會反映出身邊的人對此人付出了多少愛，所以不可能會差的。

CHIRO⁵ 讓我想到「美好的、永恆的睡眠」一詞。CHIRO過世前眼睛睜得老大，然後戛然斷氣，有種「啊啊，時間到了！」的感覺。

然後，在軀體猶溫的當下，CHIRO的眼睛慢慢慢慢地閉上，正如「安詳地長眠」一詞，像是睡著一樣地死去了。那模樣就像平常睡覺的樣子呢。「永恆的睡眠」這個詞我覺得出乎意料地還不錯。這張照片（⊕24）所捕捉到的就是這樣。

所謂攝影，並不仰賴絕妙的技術。數位相機不就告訴我們，重點不在於充滿官能感的光影交纏或諸如此類的東西。如果真是這樣，決

注5　CHIRO

「世界級攝影家荒木經惟的愛貓CHIRO過世，雌性，得年二十二。她受到盡心照顧，活到相當於人類百歲以上的高齡，相當長壽。她代替早逝的妻子，為獨居的荒木先生提供精神支持，其美麗身影也在許多作品中登場，在荒木先生的支持者中可謂無人不知。荒木先生如此表達他的感謝之意：『沒有女人像她那樣愛我。』」（MSN《產經新聞》二○一○年三月六日）

法差異吧！儘管在攝影的虛假或真實等議題上我們各持不同論點，但因為荒木和我屬於同一世代，不管怎樣，我們都對那時代產出的事物有著一定程度的相同看法，感興趣的部分也有一定程度相同。即使談到方法論層面，我們也會在某些地方莫名地互相接近並理解，然而唯獨這點我卻怎樣都無法理解。」

定高下的就是：擁有愛的時間的人，與偽裝出虛假的愛的人，是不一樣的。正如我一開始所說的，攝影終究要看這點。

攝影的時代結束了！

要說到攝影技巧或本事，經歷過傳統攝影的攝影師都很厲害。比如說，要捕捉遠處飛來的鳥兒可是很困難的。光圈要開多少，快門速度要三十分之一秒之類的，瞬間就要反應。然後焦距要五十毫米這樣的感覺，再按下快門，如此一來，就能在瞬間精確捕捉鳥兒的身影。

攝影師長年累月都是這麼拍的，結果現在出現了拍不好就用後製技術來修飾影像的數位相機。那真的沒轍了，因為數位相機不用擔心顯影的粒子粗細，也不會粗魯地用水桶裝顯影液來沖片，更不需要利用粗粒子創造錯覺。總之數位相機就是捕捉得到。

我要說的是，在某種意義上，攝影的時代結束了，到我就結束了。

當然，我不是要否定數位相機，數位相機會有屬於自己的一些新

東西，不，應該是絕對會有新的東西出現。這樣是很好的。以爵士樂為例，如果觀眾很多，就會演變成對著麥克風吹奏喇叭。就像羅伯・卡帕[6]因為照片印晒失敗而產生名作一樣，一定會有些新的東西誕生。

所以說啊，個人電腦或手機等進入生活後，先不說好或不好，次元就已經不同了。或許有人會覺得這很有趣，但我認為，不管是體溫也好濕度也好，缺點也好髒污也好，都消失了。

打掃得太過乾淨是不行的。帥氣的女人叼著菸走過去，不是很好嗎？雖然說不能在街上抽菸啦。但走過去的那個女人可是個好女人，好女人呐，而且嘴上還叼著菸呢。就像置身在巴黎的街角一樣。哈哈哈……

為什麼呢？因為不管是人類還是什麼，有缺陷比較好。戀愛也是。有缺點的女人比較好，就像男人沒有小指之類的（笑）。只要有這樣的缺點存在，就會從中產生某些東西。要是接近完美，就很難產生什麼。於是，接下來就麻煩了。比如說，我們至今為止所談的「藝術」這玩意也會消滅。因為藝術就是詐騙啊！每個人都在詐騙自己，

注6 羅伯・卡帕
Robert Capa（1913-1954），美國攝影家。生於匈牙利。一九三六年西班牙內戰時從軍，拍下共和國國民兵在科爾多瓦陣亡瞬間的照片。照片被刊載在法國雜誌《ＵＶ》上，從此聞名於世。一九四七年與昂利・卡提葉─布列松、喬治・羅傑等人一起組成馬格蘭圖片社。曾於一九五四年赴日，同年卻在北越遭地雷爆炸波及而過世。康奈爾・卡帕為其弟。報導攝影獎項「羅伯・卡帕金質獎章」（Robert Capa Gold Medal）便是由他而來。

只是沒有人説破而已。藝術家啊，沒法騙自己可是不行的。像這樣審視自己的照片，讓我覺得眞不妙，眞是的。這讓我更加確定，自己果然是攝影的天才。拜託別再這樣説了，這麼明顯的事情幹麼刻意強調（笑）？

「古稀的寫眞」

我向來堅稱這幅拼貼（⊕25）也是攝影作品，雖然其實應該不是。但如果把攝影的範圍擴大些，那麼説這張就落在極端邊緣處也無妨……算了，別提了。就算在照片上塗繪也可以。可是，要畫什麼呢。或許不只是心情，會把所有想到的都添加上去吧？總之就是不希望作品完成。要讓作品一直持續流動，給人「還沒達到頂點」的感覺，那一定會很棒。

我不是有本《古稀的寫眞》[7]嗎？那是我的出道作，也是我最後的作品。主題是讓「攝影」在古稀之年終結，也從古稀之年開始。裡

注7古稀的寫眞
二〇一〇年荒木經惟紀念古稀之年（七十歲）所出版的攝影集，由Taka Ishii Gallery出版。

面的照片看似不值一提，其實是很有深度的。觀者或許會說：「哎，好無聊哦！」但讀著讀著就會理解我的意圖，能夠明白這本攝影集為什麼會收錄這麼無聊的KURUMADO[8]照片。攝影這東西的原點，全都在裡頭了。

終究只能靠自己察覺

拍下CHIRO臨終容顏的照片（⊕24）也是如此。該說是邂逅了這無比崇高的「時刻」，或者只是稍微窺見呢？一旦見到這樣的照片……應該說，就像當我們看藍天時，雖然面對的是同樣的藍，但在每個人眼中都會呈現出不同的樣貌，那瞬間是能夠刻畫得很清楚的。會覺得「夕照的顏色比平常更濃重啊」，而心中所思不僅止於所思，還會呈現在你所拍的照片裡，真是不可思議。

這張是抓拍銀座的OL（⊕26），但在拍攝這張照片的時代裡，她們仍稱作BG[9]吧？令人憧憬的BG喔。雖然令人憧憬的是丸之內高

第3章・身近なひとの死が教えてくれた　102

注8　KURUMADO
從汽車裡面拍攝窗外，是典型的「荒木語」。

＋譯注
KURUMADO是結合了日文「車」（KURUMA）與「窗」（MADO）所組成的造字。

注9　BG＋編注
OL為office lady的簡稱，BG則是business girl，兩者都是指稱「辦公室女職員」的日式英語。日文原本習用後者，但由於後者給人「女性性工作者」的不當聯想，故於一九六四年，《女性自身》雜誌發起讀者投票活動，創造了OL以取代BG。

樓林立的街道……總之這張就是那個時代的照片吧？拼貼手法表現的是這些ＢＧ進了牢獄。雖然牢獄是令人憧憬的丸之內大樓就是了……

我那個時候做了很多事情喔。比如試著把地下鐵大樓弄成運囚車。我最近也把參議院選舉的當選人大頭照割下，再貼上別的照片，很蠢吧？我到現在還在做這種事，一點進步都沒有。

若把這類照片以十年為單位來排序，也會很有趣吧？總之，我了解到自己所做的事情從一開始為最後都是相同的。很明顯喔（笑）。

可是人啊，經歷時代變遷後是會漸漸有所領悟的。經歷時代變遷是很有趣的事，而你不會明白是誰讓你察覺到的。但總的來說，人終究還是只能靠自己察覺。就算有老師給予線索，終究還是得靠自己。

'90 1 22

⊕27

第四章

陽臺

バルコニー

我的「寫場」

這裡的照片都是在陽臺上拍的。其實我曾經想過，如果做一本攝影集，裡面全都是在陽臺上拍的照片，應該很酷吧！我現在也還是這樣想。只放陽臺的照片，真棒啊！

打從住進豪德寺的公寓後，陽臺就一直是我的「寫場」。我不是常說嗎，寫場，是「寫眞的場所」，也就是攝影場所。寫成漢字就是「寫場」。因此，這是我最熟悉的地方。陽臺眞好。

我從喜多見搬過來後，就把陽臺地面漆上油漆，想把這裡弄漂亮些，這張（⊕28）就是當時的照片。這些是空的油漆桶。還有其他類似的照片對吧，像是陽子做好義大利麵等餐點送到陽臺上，然後呼喚我吃飯等等的。那些也很棒。

另外還有兩個小女孩在陽臺上跳躍的照片對吧，那張也很不錯。那是我妹妹的孩子。那張照片是她們第一次來這棟公寓玩的時候所拍的。我們家的親戚大都住在下町的千住跟荒川區一帶，所以當她們看到公寓的寬敞陽臺時都嚇了一跳，說著：「哇──好大！好像漂亮的運動場。」然後就在這裡跑來跑去、

注1　艾拉・費茲傑羅　Ella Jane Fitzgerald（1917-1996），爵士女歌手。生於美國維吉尼亞州，她

蹦蹦跳跳。

白色桌子物語

看這張桌子（⊕29），白色桌子是陽子的品味。天氣好時她會說：「在這張白色桌子上吃飯吧。」於是我們會在中午剛過時，邊喝紅酒邊吃她做的義大利麵。像是義大利長麵條，或是聽著艾拉・費茲傑羅[1]一面用餐等等，這些全都是她的品味。就是那張白色的桌子……

我不斷拍攝這張白色桌子，拍了好多好多年，直到桌子漸漸腐朽，最近在一場輕型颱風中頹然倒下。我就這麼任桌子倒著。拍桌子倒下的樣子。

唉呀，這樣的照片很棒，概念上無懈可擊。陽子的照片是大人的照片，不是嗎？每一張都好。我把那張腐朽的桌子放在雙年展當做雕塑一般展示哦（笑）。

怎麼樣？這麼一來就超越曼・雷[2]了吧？哈哈哈。為了迎合一般大眾的品味，我還給生鏽的桌子塗上粉紅色油漆。這麼一來就成為當代藝術了吧（笑）。

與爵士編曲家范・亞歷山大（Van Alexander）合作的《A-Tisket A-Tasket》專輯創下一百萬張的銷售佳績。得過十三次葛萊美獎，獲頒普林斯頓大學名譽博士學位，是舉世無雙的爵士歌手。

注2 曼・雷

Man Ray（1890-1976），攝影家、畫家、雕刻家。生於美國賓夕法尼亞州，以達達主義及超現實主義創作者的身分活躍。與米羅、畢卡索一起參加一九二五年第一屆超現實主義展，和蒙帕納斯的模特兒琦琦（六六）同居之事也廣為世人所知。於巴黎逝世。

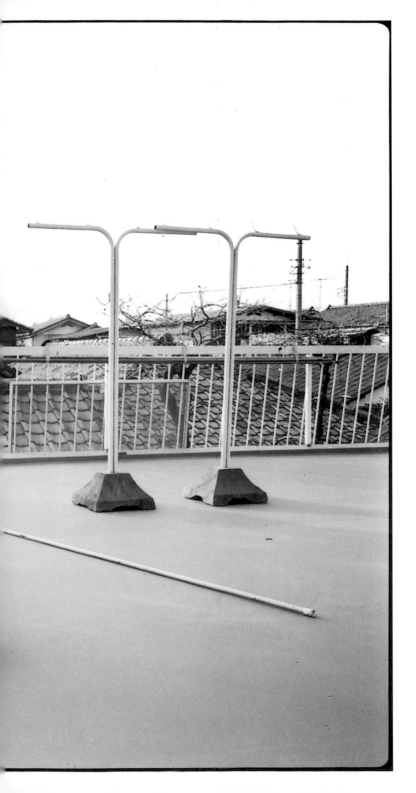

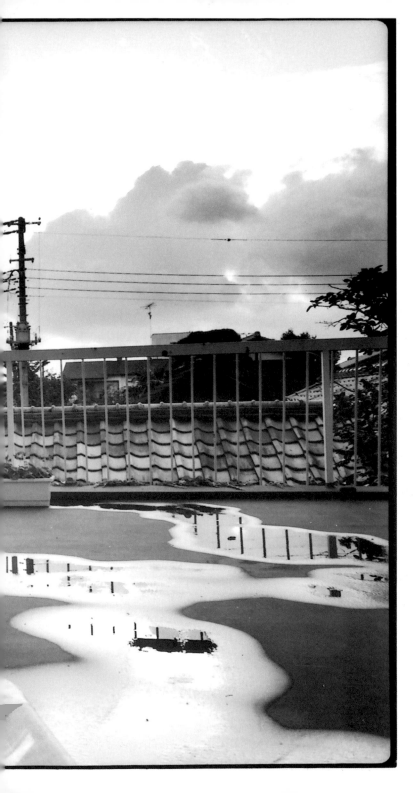

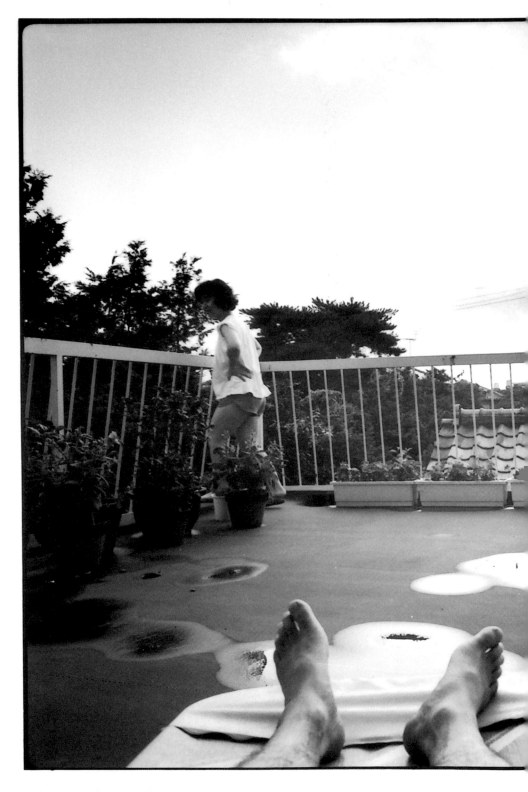

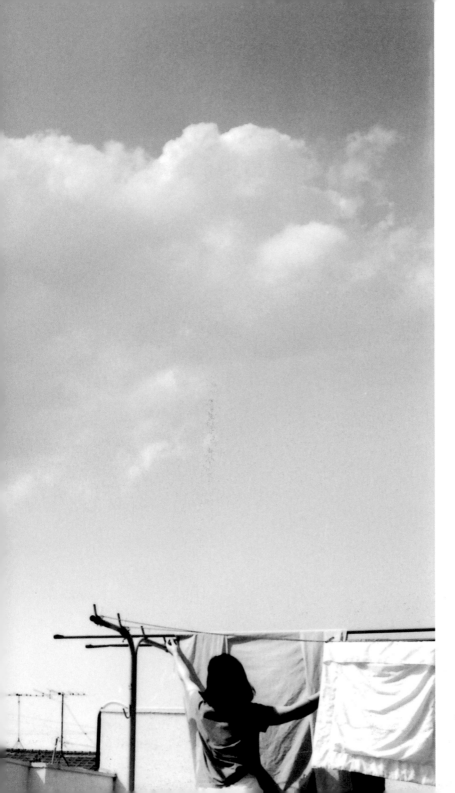

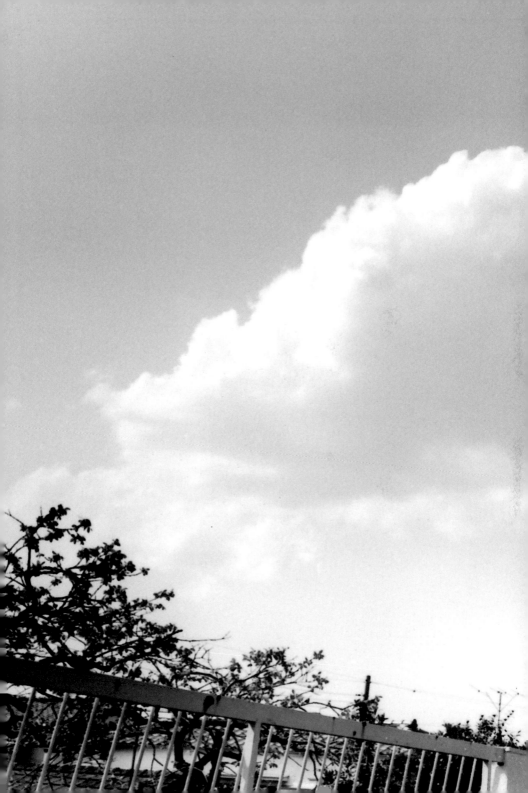

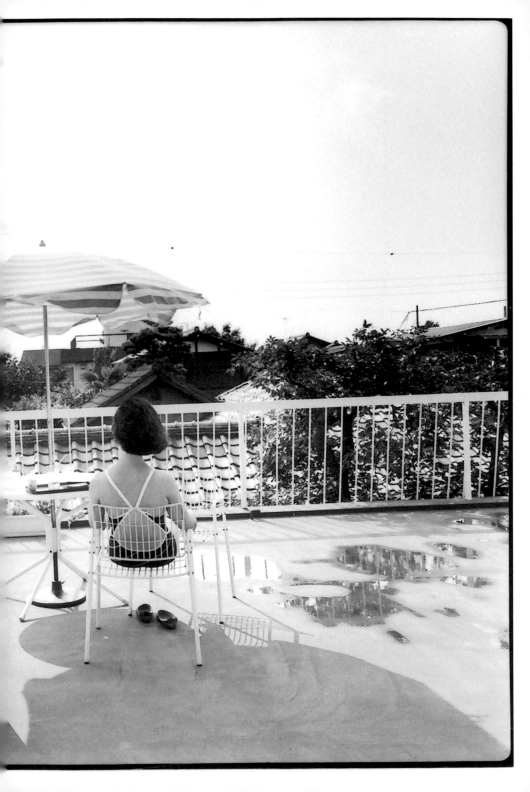

天空只在這裡

沒錯沒錯，在我而言，天空如果不從陽臺看出去，就不是天空了哦（⊕30）。就算是國外的天空也完全不值一提。從飛機上看到的也不行。從飛機望出去的天空不是天空，從這座陽臺看出去的天空才是天空。

這座陽臺看出去是西面的天空。我每天早上醒來的第一件事就是拍這片天空，這件事很有意思。早上幾乎完全是單色調，連雲都沒有。通常到七、八點左右才總算有雲出現。雖然不知道那時的東面天空是什麼樣子，但從寫場看到的西面天空大概是如此。今天有颱風逼近，所以要是傍晚六點左右回家，就會看到充滿戲劇張力的西面天空。像是陷入瘋狂的天空正等著我唷！

幸福的「時刻」們

這張照片（⊕30）是夏日一場午後雷陣雨之後拍的。也沒什麼好解釋的，這是我的腳（笑）。這張照片很好。日光正轉成夕照。雖然是要拍她走出屋外、

在陽臺上望著外面的樣子，但總之非得拍到我的腳不可。

我想，這種範本般的幸福「時刻」其實經常出現，而且每次都是切切實實地造訪。所以到目前為止，我從不曾為了拍出名作而努力。是神這位表演者降臨了。

這張（⊕30），以及晾衣服的這張（⊕31），還有穿泳裝的背影（⊕32），都是名作。真是，我認輸了。哈哈哈。

這張（⊕33）是她的一週年忌日。當時我沒有開口招呼CHIRO過來，但心裡正這麼想的時候，牠就過來了，於是我拍下這張照片。當時CHIRO咚一下就跳過來了，那時還很健康啊。說不可思議還不足以形容，牠咚一下就跳過來，到底怎麼回事呢？

總之，這座陽臺成了我的世界。有一次，陽臺前面的房子被打掉，就這麼沒了，變成空蕩蕩的一片。變成這張照片（⊕34）中的空地。CHIRO就孤零零地坐在那兒。

這張照片（⊕35）裡，白色桌子生鏽了，還覆蓋著落雪，看到了吧……陽臺上還有燃燒過的新力牌古董電視殘骸，以及好幾塊我喝醉後從附近撿來或扛來的標示牌。連這種玩意我都放在陽臺上。這樣的照片還有好幾張，不知道放哪

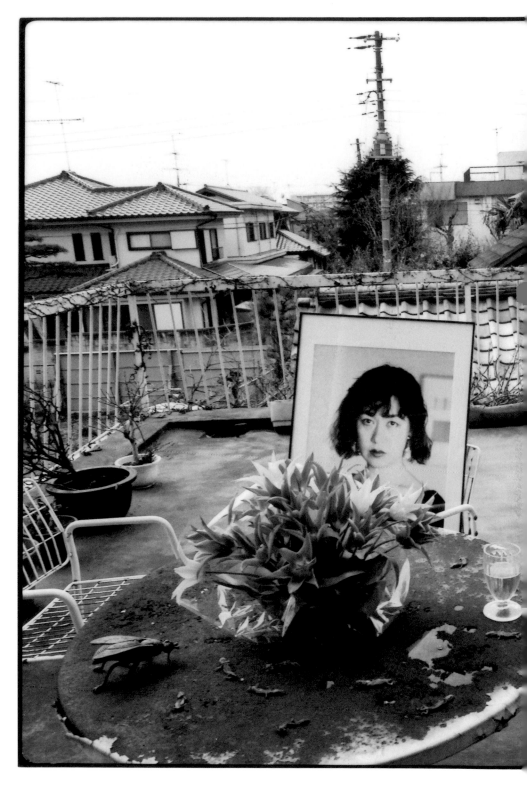

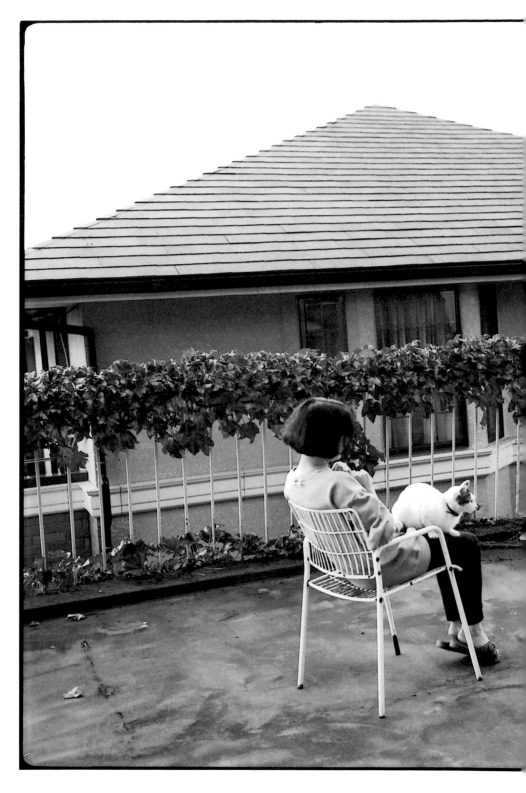

去了。現在的我已經沒體力再去搬這類東西了（笑）。在不久之前，我還想要扛些什麼來放在這裡唷（笑）。

攝影，就是生活

看到這樣的照片就會明白，所謂攝影，就是在自己存在的地方、生活的場所拍下照片。如果到了新的地方，就在新地方拍就好。

我就是這樣拍照的，盡可能不拍遠景。遠景可是彼岸啊，而我討厭彼岸。

近景不就給人現世的感覺嗎？因為攝影，就是生活。

第五章

女人的一切都很美好！

オンナはすべて素晴らしい！

女性聰明伶俐，所以理解藝術

這個時期我都在做些有趣的事情，也有些有趣的女性出現。用現在的話來說，就是所謂的「AV系」。總之，就是裸體模特兒。可是，她們本身幾乎沒有身為裸體模特兒的自覺，是在從事各種工作的過程中，漸漸走到現在這地步的。

於是就拍出了這樣（⊕38）的照片（笑）。該說女性是聰明伶俐還是有慧根呢？她們很快就能理解藝術。雖然說是藝術很奇怪，但她們理解我要拍的跟那些色情週刊的裸露照片不同，並且能夠做出適合的表現。會來到我這兒的女性，大都是在藝術大學雕刻系或者油畫畫室等地擔任兼職模特兒。這樣的女孩子，自然有些大膽之處。要是我說「必須做愛」，大概也能順利做下去吧（笑）？我那時候說了「與其把底片裝進去，不如把這個放進去」之類的話吧？哈哈哈……拍攝這張（⊕38）時，就是這樣的時代啊！

聽過「坐墊 fuck」嗎？指的就是這個（⊕38）。這張照片，就是屬於說著這類話然後拍下來的時代啊。

少女是很危險的

這張照片（⊕39）啊，是在北海道帶廣一間旅館的庭院裡拍的。唉呀，只要是拍攝合我胃口的女性，我意外地都能清楚記得拍攝地點唔。一般我都在賓館之類的地方拍，馬上就忘記了。可是，像這樣合我胃口的少女輕巧地坐在光線中，我沒法忘記。會產生出一種宛如法國畫家的心情。

我說「把那個少女叫來一下」，讓她坐在旅館庭院的草地上，然後說「坐在那裡就好」。拍下這張照片的時候光線很好。我還記得哦──

看看，她變成女人了吧？這可說是犯罪了！

少女啊，轉眼就會變成女人，會跳過前戲之類的。所以我才說少女可怕。

少女身上有些特質會讓我覺得，好像對她做什麼都沒關係。真讓人受不了──

少女就是會勾起我的這類想法。

所以說，我能理解這世上會有些犯罪事件，對少女這樣那樣的。我了解渴望犯罪的心情。少女好危險啊！我啊，多虧有相機拚命阻止我，才使我不至於成為罪犯的（笑）。

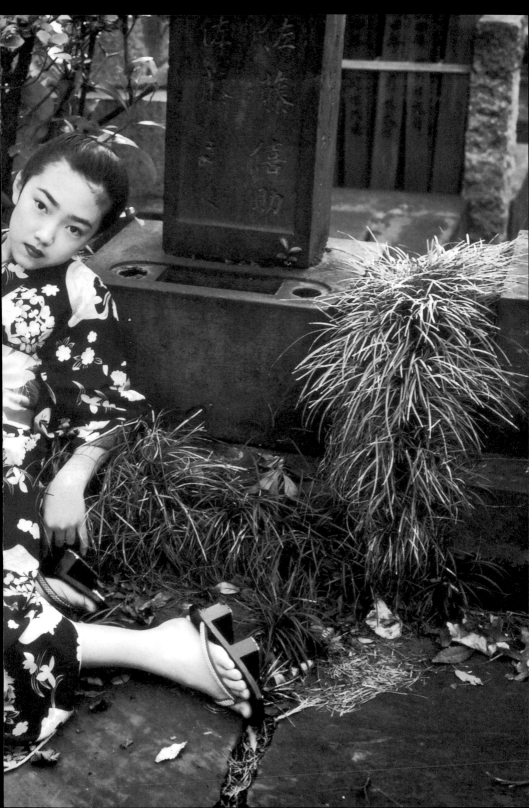

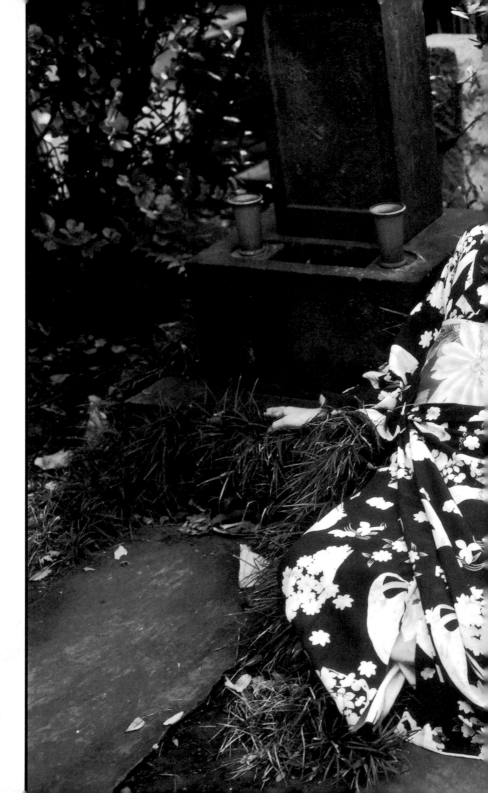

為少女拍照本身就是犯罪。相機可是一面說著「不行哦」一面制止我的。

二十歲前後的糟糕女生難以成為女人，但少女轉眼就會成為女人，很危險。

信任第一！

糟糕——這樣看來，我對女人的口味跟大家沒什麼不同啊！看，光是看到這張照片（⊕40）就讓我陷入戀愛了。不過，只是短短一瞬間的戀愛。雖然說到愛是很沉重的，但這樣子的愛，只是極短暫的事情哦！

我在祭典時看到這位少女坐在山車上，對她一見鍾情。後來才知道她是寺廟住持的千金，也就是這些墳墓所在的寺廟。她的雙親認為我是藝術家，才准許我為她拍照。兩人對我說：「我們先讓她穿件好一點的和服。」接著我們就在寺廟的墳墓邊拍照。

擁有名聲果然會遇到好事啊！碰上採訪之類的工作時，比起「人妻情慾」的《週刊大眾》，《AERA》[1] 之類的刊物比較值得信賴吧？兩者的道理是一樣的。

注1 《AERA》＋譯注
朝日新聞出版社旗下的時事新聞週刊，內容涵蓋政治、經濟、藝術等。

少女的父親是位和尚，而和尚大多是知識分子。信任第一呢（笑）！一般狀況下可能會說「不可以拍照」，但「如果是荒木就可以」，所以我才能拍到她呀。

我很懦弱

這張（⊕41）拍的是小眞理。果然是名作啊！拍照的地點是向島一帶的料亭。這幅屏風的鑲邊上有許多細緻的做工。佐佐木崑[2]先生說：「荒木先生，你喜歡這種的吧？」然後把他送我的春宮畫複印下來，滿滿地貼在屏風的鑲邊上。我利用料亭的房間佈置出照片中的場景，讓人感覺像是女郎或是遊女[3]的房間。我這個人看似漫不經心，其實是很用心的。仔細看屏風，就看得出來上頭貼有春宮畫哦！

雖然我常常說「沒想到眞的答應了」之類的，但女性眞是不得了啊──一般人不會擺出像照片（⊕41）中這樣的姿勢吧？這麼地……嗳，這個啊……有一點，那個是吧？太棒了！小眞理好強。

注2　佐佐木崑

（一九一八─二〇〇九）攝影家，出身神戶，是木村伊兵衛的弟子，也是日本自然攝影的先驅。曾兩度在《朝日攝影雜誌》（アサヒカメラ）長期連載〈小小的生命〉，擁有許多支持者。

注3　女郎、遊女＋譯注皆為日文中性工作者的舊稱。

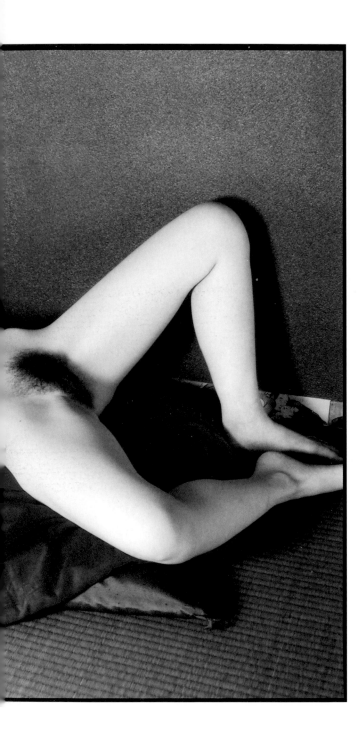

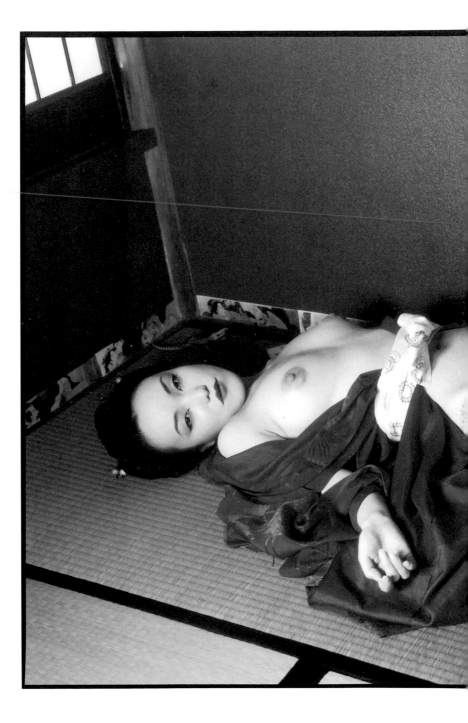

與智性有關

這樣看來，攝影意外成了嚴謹的篩選過程。因為品格良好的人會被挑選

你看，我是太體貼了，不是懦弱。所以我面對女性沒辦法像卡薩諾瓦[4]或唐璜[5]那樣游刃有餘，老是在意自己會不會做出那種需要道歉說「真糟糕啊，不好意思」的事情（笑）。可是話又說回來，至少我不會嘴上說「只有妳」，內心想的卻不是這麼回事。我並不會想要裝出跟對方感情很好的樣子。

我的某些特質，好像在這張（⊕42）呈現出來了。一旦被攝者成為物體，便若無其事地把對方當成物件，我有時也會有這樣的心情。比如說突然把西瓜砸在路上，讓西瓜啪啦一聲裂開，然後拿來愛撫乳房之類的。像這樣把西瓜抹在乳房上等等，沒有這些舉動是不行的，一定不行。雖然也有人說，就坦率、直接一點吧，但光靠坦率、直接果然是不行的，是吧？哈哈……這張（⊕42）拍的是KaoRi，現在仍是我的情人，她在賓館裡咬住首飾，那是上海帶回來的禮物，螃蟹戒指。

注4 卡薩諾瓦 + 譯注
Giacomo Girolamo Casanova（1725-1798），義大利傳奇冒險家、作家，足跡遍及歐洲，也是聞名於世的大情聖。

注5 唐璜 + 編注
西班牙民間傳說中的人物，以英俊、風流著稱，在文學作品中常作為「情聖」的代名詞。

出來。說到底，以女性為攝影對象時，拍的終究是女性的品格、氣質。所謂的美，就是品格。

所謂照片如其人，再怎麼努力，缺乏品格的女性依然拍不出好照片。拍攝，然後刊登，或說呈現給觀者的時候，就要經過篩選了。無論是收入攝影集也好，展示也好，這種時候沒有品格的就不能選。就算是拍AV之類的也一樣，缺乏品格可是不行的。

過去已有妓女這類的女性，像吉原遊女之類的，這些女性都具備了品格等重要的特質。拍攝這類女性的照片，大抵都是名作。我覺得，現在拍AV的那些女孩子，幾乎都缺乏這些特質。

看看最近發生的事件，把自己的孩子餓死之類的，那種事情我覺得很不可思議。自己去牛郎俱樂部玩而把小孩餓死。雖然有人拍下這類事情，並認為這就是攝影，我卻不是走這個路線。我拍的照片不是這類的。

雖然我也有過試圖拯救這類女性的想法，現在卻覺得不行了，救不了的。現在的我竟然覺得「那樣的人沒救了，會墮入地獄的！」（笑）。可是，該選擇放棄還是拯救呢？其實這問題是很難的。

比如說這張照片（⊕43）吧，這孩子是某天我跟吉增剛造[6]一起去慶應大學

注6 吉增剛造

（一九三九—）詩人，生於東京，慶應大學畢業。一九六四年出版處女詩集《出發》。一九七〇年以《黃金詩篇》獲高見順賞。之後更獲得第十七屆藤村紀念歷程賞、第二屆現代詩花椿賞、紫綬勳章、每日藝術賞等。

對談時遇到的學生，談話結束之後跟著我們去新宿續了一攤或兩攤勢拍的，我也擔心會不會有問題，但她卻毫不退縮，就算拍攝這樣的照片也完全無所謂。而且即使拍下來會被我公開發表，她也毫不在意，個性相當積極。這果然與智性有關嗎？如果不是念慶應大學、會講法語，態度大概不會是這樣的吧？

我喜歡戲作者

這張照片（⊕43）很不得了。是出身新潟的無賴派[7]……對了，坂口安吾[8]。是在安吾常去的一家旅館拍的。我跟她在那兒約會，然後拍下了這張照片。她當時是演員，但現在似乎已經辭掉不做了。感覺她像是那種會寫信跟你說「真是個激情的夜晚啊」的女性，這樣的女性很棒。

其他照片拍的是在我常去的居酒屋工作的女孩子，還有某知名劇團的女演員。居酒屋的女孩子說「我還是想跳舞」，就把居酒屋的工作辭了，胸懷大志的女人果然很棒。

注7　無賴派＋編注

二戰後，包含太宰治與坂口安吾在內的一群作家發起了對日本正統文學的全面批判，他們反抗權威，創作不正經的遊戲之作，並強調這類作品的重要性，這些作家在文學史上統稱為無賴派，或稱新戲作派。

注8　坂口安吾
（一九〇六—一九五五）小說家，生於新潟，戰後發表《墮落論》。

像這麼愚蠢的照片（⊕45），如果經紀人在場我是不會拍的（笑）。可是我前衛的態度有顯現出來吧？哈哈哈……這張照片真是不錯啊！甚至可以說，這張照片不是名作，是令人困惑的迷作啊，不是嗎？我現在仍在拍攝這樣的照片，並稱之為「好色日記」。話說回來，雖稱作「好色」，但其實是「COLOR」的日記就是了。

說真的，其實我很擅長，或說喜歡拍這樣的照片（⊕45）。像是綁縛之類的，我果然喜歡遊戲之作啊！也不是說調情，但我很欣賞戲作者有點調皮的表現方式。該怎麼說呢？裝出一副正經八百的樣子可行不通。我可是在下町長大的，如果家裡有架平臺鋼琴的話，我現在就成了鋼琴家了吧？哈哈哈哈哈……

拿掉照片

如果順勢去了賓館，房間裡又有照片（⊕45）中這樣的角落，我就會趁對方還在「哇——」地嬉鬧著、還搞不清楚狀況時，先拍下這樣的照片。以江戶時代來說，就相當於手鎖之刑[9]之類的感覺（笑），對吧？監禁二十年這種程度

注9 手鎖之刑＋譯注
江戶時代的刑罰，讓受刑者戴上葫蘆形手銬並軟禁在家一段時間，主要是針對不及被收監的輕犯或尚未判決的犯人。

的事我沒法做，頂多做到惡作劇的規模，真的做了也沒關係的。規模真小啊（笑）。小小的，手鎖之刑這種程度的事，真

畢竟是背向鏡頭的照片啊！如果側面對著鏡頭，就是米勒的《晚禱》了。

但比起《晚禱》，這張更出色吧？比《拾穗》好啊（笑）！話說回來，正如某人所言，拍攝前的事，或說未拍成照片的脈絡是很有趣的。為了避免達到頂點，這些東西脫離了照片，或說避免「成為照片」，也就是「不想成為照片」吧？果然還是不想做成作品啊！

要是說出「攝影等同於人生」，就是在走向頂點對吧？頂點不就是死亡嗎？我討厭死亡。舉例來說，女性不都會說「要死掉了、要死掉了」，讓女性進入假死狀態，然後再讓她活回來。這就是關鍵。花進入假死狀態是很棒的。把花做成切花，使它暫時停止呼吸，然後再讓它活過來，這就是攝影。

首先啊，用快門的聲音把被攝者變成假死狀態，然後印晒出照片並展示給人看，這時再讓被攝者活起來，或說活過來。拍照對我來說就有這樣的感覺。我拍照時腦袋裡想的是讓觀者再次體驗場景，讓人如歷其境，以及能夠與照片對峙的時間⋯⋯諸如此類的事情。

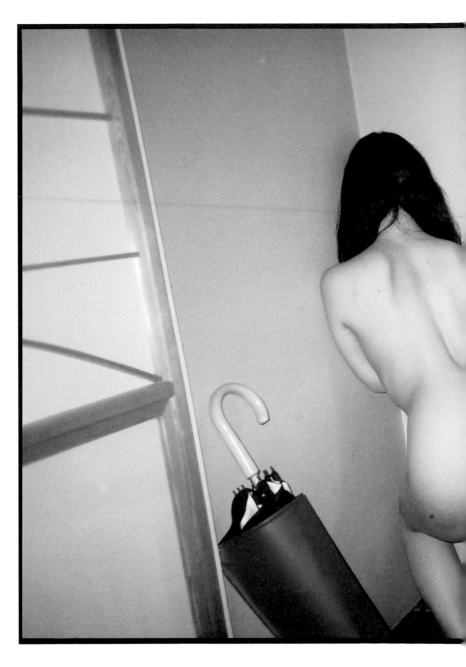

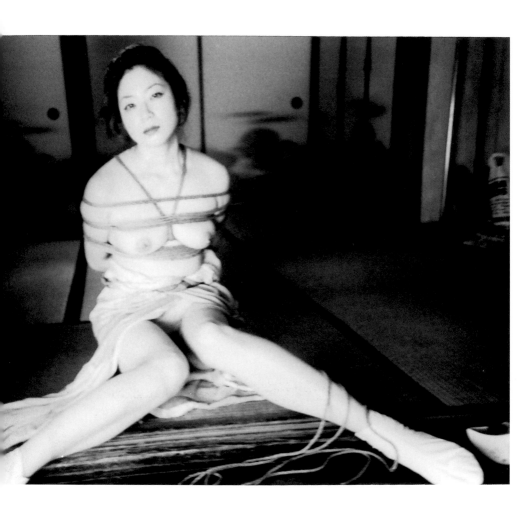

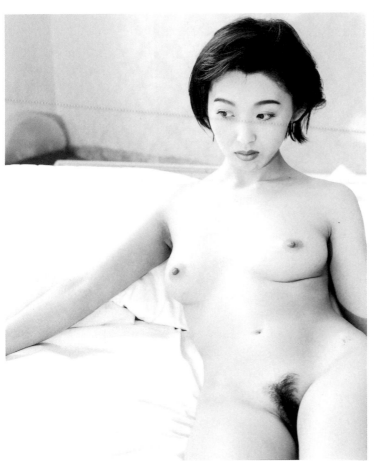

常有人看到這樣的照片（⊕46）便問我：為什麼要綁起來呢？這問題很難回答呀……我會隨口說「女人如果不綁住，馬上就會跑掉」之類的話。哎呀，女性意外地擅長逃跑喔！

所謂「綁縛」

我曾經想過，日本的綁縛可能是從綑綁受刑者演變而來。綁縛是一種性的遊戲，或說性行為，與西歐的繃帶綁縛又不太一樣。話說，老爸有些小塚原[10]的照片，內容是遭到綁縛的罪犯以及放在檯上的首級之類的，他曾經給我看過那些照片。當然，那是從別的地方翻拍過來的，而綁縛就是會跟充滿慘叫的虐待、酷刑，還有歷史劇裡常演出的拷問之類的事情連在一起。

但是，像高橋鐵[11]或伊藤晴雨[12]那種的我不行。小澤象[13]之類的我也不行。

我是很特立獨行的。

可是啊，即使只是拍肖像照，只要把手腕稍微綁起來，整個空間就會變得不一樣了。我本來只覺得好像少了什麼，就試著把手腕綁起來，結果某些東西就

注10　小塚原

與鈴森刑場（東京品川區南大井）同為江戶具代表性的刑場，小塚原刑場過去就在荒川區南千住一帶，靠近日光街道處。

注11　高橋鐵

（一九〇七─一九七一）性文化研究者，生於東京。戰後設立日本生命心理學會，參與糟粕雜誌《紅與黑》的製作之後，成為「Amatoria」出版社實質上的主導人物。（譯注：糟粕雜誌是日本戰後因出版自由而大量出現的大眾雜誌，內容以性風俗、獵奇犯罪事件、告白記事和色情小說為主，成本低廉、品

變了，這事很有趣喔！

哎呀，我不會束縛女性的身體。雖然俗話說「把心綁住」，但這種東西怎麼可能綁得住呢？女人的心是綁不住的（笑）。綁住身體反而解放了心，這點無庸置疑，因為我是詩人所以才這樣說的（笑）。「女人正因為身為女人，才更需要自由」，會有這樣的心情吧！不該說獲得自由，而是變得更好。如果受到束縛，就會變得充滿活力。

把綁縛當做專業，或說抱持著半認真態度當做工作來做的人，很不得了。他們有自己的一套作法，其中包含了貫徹到底的熱誠，或說美學。雖然說這個美學我無法接受（笑）。

有些人會不由分說地強迫對方聽話，不聽話就綁起來強暴，走的是這樣的路線。我認為就算不綁成標準的龜甲縛也無所謂，他們卻會說這可不行（笑）。雖然我也說過基本上是採取處刑路線，大家卻各有堅持。可是，西洋的蝴蝶綁縛又會變得好像在玩遊戲。我認為，絕不能缺少某種死亡之類的犯罪性質。

我的綁縛充滿謊言，是虛偽的。然而我也得說，所謂的真實，只有死亡。遭到綁縛的女性，只要聽到快門聲就會高潮。作風也會變得大膽，這點很

質粗糙。）

注12　伊藤晴雨

（一八八二—一九六一）明治後期到昭和中期的繪師，生於東京。據說將人生都奉獻給了虐待畫像（責め繪）。也以蒐集此類畫作、照片而聞名。

注13　小澤象

（一九四○—　）演員，生於兵庫縣。以扮演歷史劇的反派角色聞名。在《大江戶搜查網》《水戶黃門》《暴坊將軍》以及《錢形平次》，以及現代劇「週二懸疑劇場」等電視劇中演出形象鮮活的反派角色。

不得了。我只有在這種時候能夠化身成音樂家。對方會預期在某個時間點又要來一發（快門聲）了，對吧！我就稍微錯開那個時間點，趁對方大意的時候，啪地拍下去。我和被攝者之間有種你來我往的交鋒喔。

這不是什麼快門時機，而是演奏，是演奏啊！就連ＡＫＢ的少女聽到快門聲也會變成女人的。該說這是本能還是生理反應呢？總之女性眞的很不得了。

少女比成人自由吧，一定是的。女性非常了不起！

第六章

街道要看氣氛與平衡

街は気配とバランス

相機要保持赤裸

這張照片（⊕S1）是在翻新前的豪德寺車站拍的的。一出車站就是階梯，而這張照片就是走下階梯時拍的。

之前我也說過，攝影家的基本門檻之一，就是能夠憑著瞬間反應框取眼前場景並按下快門，甚至可以說這是唯一的要件。這樣一來，所拍攝的東西就會以良好的狀態進入影像中。重點就是要快，如此而已。

面對一閃即逝的情境，只要能夠快速採取行動就好。這是攝影家最原初，也是最基本的條件。可不能猶豫不決，在猶豫不決的當下，情境就過去了，不是嗎？人與人的互相碰撞，各自的人生，都在街道中混雜交錯……是的，在感受到所有人都是獨立個體的那一瞬間，若不立即拍下是無法捕捉當下姿態的，要是慢吞吞的話呢……

拿繪畫來說，我很喜歡巴爾蒂斯[1]的《街道》和《聖安得雷商業街》等作品。雖不能說受他影響，但一定是因為感受到他畫中意境的魅力，我的照片才會散發出那樣的氣氛吧！

注1 巴爾蒂斯

Balthus（1908-2001）畫家，生於法國。據說曾向他的父親學習繪畫，後者是出身波蘭的畫家兼美術史學家。以超現實主義風格描繪少女。一九六七年與日本畫家出田節子結婚，一九八三年在法國國立現代藝術美術館舉辦大型回顧展，一九八四年在京都市美術館舉行日本首次個展。

所以說，像這樣雜沓的街道充滿了魅力，一定會出現些什麼的。因此，一旦產生「有東西要出現了」的直覺，就必須讓相機保持赤裸，可不能放進袋子之類的，得保持在隨時可以按下快門的狀態。一旦注意到「啊，這女人真不錯」，下個瞬間往往就會發現對方已經跑掉了，所以必須讓相機保持赤裸。

在Canon寫真新世紀比賽中備受讚譽的女孩梅佳代，現在相當受歡迎，那女孩就不把相機放進袋子裡，而是讓相機暴露在外，赤裸裸地拿在手上。那樣裸得有點過頭了，但是拿著相機時就必須懷抱這樣的心情。

等待的姿態難以抗拒

一般稱為抓拍對吧。站在斑馬線前等待燈號轉換的行人，最適合抓拍。有時不是會看到老太太坐在輪椅上，悠哉地穿越斑馬線嗎？看到那樣的場景會讓我覺得：哦——好棒啊！「等待某件事物」的感覺很好。如果硬要穿鑿附會，可以說這是在等待人生、等待年歲，等待某件快樂的事情⋯⋯等待的時間是美好的。或許對某些人來說是負擔，但等待是美好的。

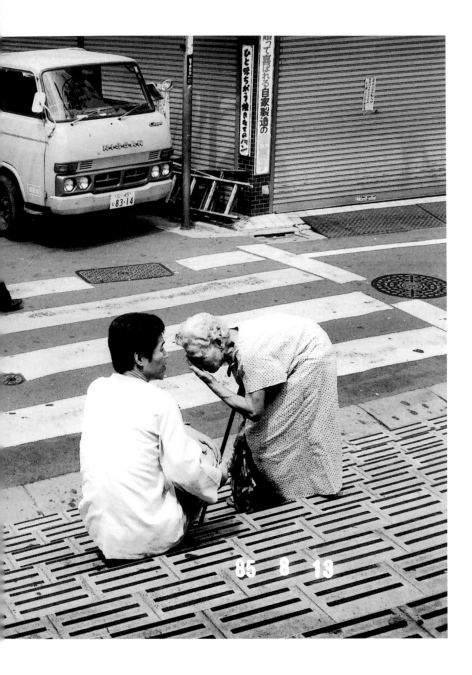

85 8 13

講手機的人、若有所思的人、看似寂寞的人等等，都各有各的曲折。那個當下的姿態很好。不只是表情而已，他們的姿勢，也就是等待時的模樣，在在讓人難以抗拒。

我最近會帶著二百毫米的鏡頭，坐在計程車裡拍攝路人等待的姿態。我彷彿是從彼岸拍攝他們。等待的模樣本身就表現出了這個人的生活與人生。

我們常說赤身裸體，但其實沒穿衣服並不算裸體。有時，我們會看到某人穿著洗舊了的襯衫，那是他為自己決定的造型。因為是個人選擇的服裝，所以便算是裸體。

這點很有意思。包括穿著、站立的樣子、走路的樣子等等在內，人的整具身體都算是臉。人的整具身體，從穿著到髮型，到手上拿的東西，全都是臉，這樣講好像很奇怪，但的確是這樣沒錯。對現在的我來說，這點是最有趣的。

搭計程車時不是要停下來等紅燈嗎？這時把視線轉向斑馬線，就會看到另一頭燈號即將變成綠色。我取景時會刻意把等待燈號的行人放在景框邊緣，讓行人的全身高度剛好卡進景框，也不是說要怎麼去處理啦，總之就是用這樣的方式觀看。所以，大家只要各自去做此刻的你認為有趣的事情就好了。

讓關聯性成為無關聯性

剛才我提過，以前曾在地下鐵拍攝對座乘客的臉。最近有個機會讓我重新去看這些照片，一看之下，我發現剛開始拍的那些都非常好。搭上地下鐵後大約過了三站左右，人的表情就會變得空無，成為「無的表情」。這才是肖像的表情。哎呀，我發現自己拍得相當有模有樣。打呵欠或是挖鼻孔之類的很多，但這些姿態、行為都很好。都是在對象不知情的狀況下拍的，感覺很棒喔！

但由於肖像權等因素，街道漸漸變得不好拍了。即使如此，我還是想要拍出類似感覺的作品。把人拍得像是街道上的物件。雖然我不想把人拍成無機物，但如果連關聯性也都拍成無關聯性的樣態，肯定十分有趣。

像這樣的事，我總是做得最好的那個。這張照片（⊕52）充滿阿傑特的風格，彷彿拍的是巴黎街頭。總覺得橫尾（忠則）[2] 先生一定見過這樣的景色。

橫尾先生的攝影方式是先決定模式再付諸實行，所以方法論的色彩非常鮮明，但他拍得很好。不但很有意思，而且相當不錯，我不禁要納悶，攝影家都在幹什麼吃啊？

注2　橫尾忠則

（一九三六—）藝術家。生於兵庫縣。曾加入寺山修司的「天井棧敷」劇團，也參與演出大島渚的電影。一九七〇年左右開始攝影。曾獲頒每日藝術賞、泉鏡花文學賞等，二〇〇一年更獲頒紫綬勳章。

雖然橫尾先生說是為了替繪畫構圖才拍照，但他自己其實也有意識到「這照片相當不錯」吧？

雜亂的平衡

有些人是用「在這一帶買土地、蓋房子如何」的角度去看這張照片（⊕52），同一張照片在每個人眼中看起來都不同。但不知為何，我就是會被這樣的地方吸引，也不知為什麼，反正就是會被吸引。

這種事情就必須交給攝影評論家來分析了，哈哈哈……

這張照片（⊕53）應該是在狛江或喜多見一帶拍的。該怎麼說呢，未完成的以及逐漸朽壞的建築，總會有些什麼。要是遇到這類建築正在上漆，或諸如此類的，我就下意識地渴望拍攝。而且不知為何，我就是會遇到這樣的建築。究竟是什麼原因呢？

這張（⊕54）是在熱海，在月臺上等新幹線列車進站的空檔拍的。從月臺看

只狗從對面跑過來，原因是什麼呢？之類的，對吧（笑）？為什麼一定要有

出去就是這個樣子。剛好有人在搬家，還有放學回家的孩子等等，街上各式各樣的東西混雜在一起。雜亂街道上的雜亂平衡，對吧？就算是等待新幹線進站的空檔也能夠產生拍出這種名作。

請看這張（⊕55）。這可不是創作概念上大同小異的照片，而是前往車站途中拍下的名作。地點在豪德寺車站附近，孩子正在玩耍，從我的角度看過去，還可以看到上班族迎面走來。主婦閒聊著，有人騎自行車經過……

看著這張照片，總覺得巴爾蒂斯已經在我腦袋某處生根了。拍得真好！篠山紀信老師也很有眼光，他說過：「荒木，這張很棒耶！」還打算拿自己的照片來交換，雖然沒有換成（笑）。如果能換到（山口）百惠的照片就好了，因為我喜歡百惠嘛。

攝影相關人士不會去看這樣的照片（⊕55），不僅不會看，也不會注意到。明明是很出色的照片，美術館或攝影雜誌的人卻完全不會注意。

這張（⊕56）也是，可以說非常平衡，或說節奏非常好。這條巷道裡的人正各自演奏著。這張（⊕57）是在喜多見。照片上印有日期，上頭打的四月一日意外顯得隨便。這段時間我幾乎每天都把相機的日期設定成四月一日，讓我拍的照片全部變成愚人節照片（笑）。所以這張照片上的日期顯得很奇怪。

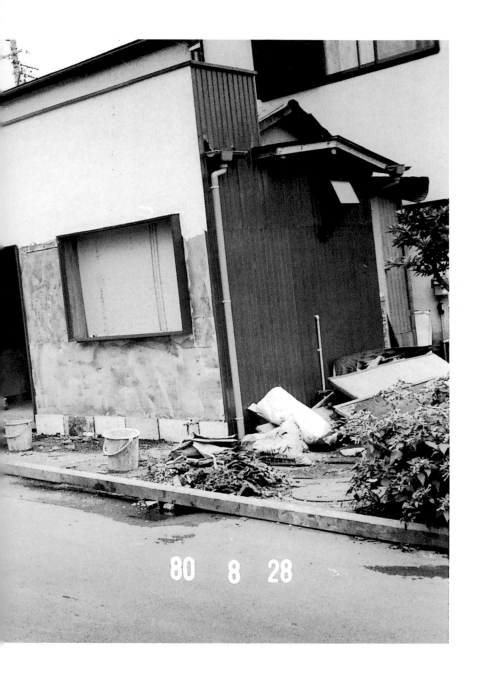

80 8 28

這張（⊕58）也是在喜多見拍的。看，很棒吧？有這樣的老婆婆登場喔。她在眼前為我布置了舞臺，真是不可思議極了。還有，有時也會遇到像這張照片中（⊕59）正在進行工程的人。

雖然我說過必須努力生存，或必須勸人努力生存，但其實我認為死自有值得玩味之處，而我還沒辦法放下這部分。我覺得這樣的東西很棒，也很擅長拍這種東西。

如果讓我在街上走一百公尺，我可以拍出一本攝影集（笑）。哪條街道都行。我只要走在街上，一定會碰上一大堆演技高超的人。看看這些照片就能理解，對吧？

看見「無意義」的眼睛

這張（⊕60）是在工地拍的。這樣的照片真讓人有點不好意思。看起來滿像樣的，總覺得在攝影學校會得到「不錯」的評價。要是我拍下這張，結果工地的人生氣地說：「喂喂，做什麼！不要拍！」這樣也滿有趣的。這種事最吸引

注3 Plaubel Makina
土居公司收購德國相機製造商Plaubel公司後，以其技術為本所製造出的6×7連動測距相機。荒木經惟的愛機之一。

我了。但事實上，這個工地作業員從旁邊探出臉來，說：「哦，是荒木啊？」這張應該是用Plaubel Makina ³拍的，這種相機會發出「咔嚓」的聲音，因此對方才會發覺。

碰到這種場合，可以表現出「我要拍照嘍」的樣子，或裝作「我只是在散步」然後「順手拍下來」，或大剌剌表示「我要拍嘍」之類的，方式很多。拍照的時候，也常會有人問：「你在散步嗎？」或「你是來拍照的嗎？」面對這些，你也要馬上反應。

話說，我出乎意料地喜歡這樣的照片（⊕60），有點怪異的。與其說怪異，不如說是令人害羞吧。

這張（⊕61）是《東京夏物語》⁴中的照片。那是KURUMADO的寫真集。

果然還是要這樣子雜亂無章才有趣啊！話說回來，那本《東京夏物語》在歐洲受到讚譽喔，那些傢伙可真怪。

畢竟不會有人去拍那種無意義的照片，也不會有人製作無意義的攝影集，不是嗎？但那些人並沒有說這些照片毫無意義，而是把那本攝影集的照片放進我在巴比肯⁵的個展中，他們明白，那就是攝影。

日本的攝影相關人士，或說美術、藝術相關人士，卻令人意外地不看那

注4　《荒木經惟寫真集　東京夏物語》Wides出版，二〇〇三年。

注5　巴比肯藝術中心
Barbican Centre，歐洲最大文化設施，位於倫敦。該中心落成於一九八二年，其中有巴比肯音樂廳與BBC交響樂團之的根據地。還有劇場、電影館以及面積分別為一千四百平方公尺與六百二十平方公尺的兩座藝廊。二〇〇五年，荒木名為「私‧生‧死」的個展在此舉辦，蔚為話題。

80 7 28

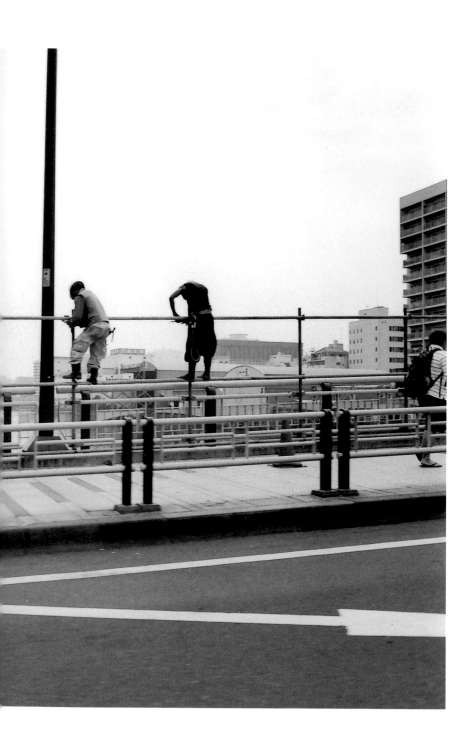

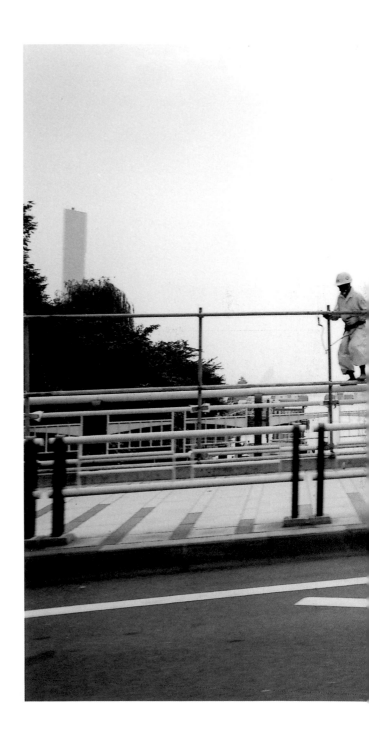

種東西。感受力最差的就是編輯（笑）。不、不，我的意思是，與職業無關，但必須跟感受力良好的人合作。比如感受力良好的編輯（笑），是有這樣的編輯對吧？還有藝廊老闆或在藝廊工作的人等等，會做生意的人我都喜歡，哈哈哈……能夠不斷賣出我的照片的人最好了（笑）。

用心眼拍下氣氛

這張（⊕62）拍的是從陽臺看出去的景色，正好有郵差騎機車前來。不過，照片中的停車場一帶現在已經建起房子。總之，郵差騎著機車前來，讓這裡充滿了街道的氣氛，感覺很好。如果來的是汽車，便看不到人了——我是指從車子外面。自行車、機車之類的就看得到人，這就很好。這樣一來，街道就活了起來，動了起來，就好像連那邊停著的某輛汽車也跟著動起來了。之所以會有這樣的氣氛，是因為看到了人的動靜。

我說過，要用心眼去看。因為我是千手觀音、十一面觀音（笑），能夠同時看到各種東西。電線杆也好，郵差也好，都能一次盡收眼底。雖然並不精

細，卻能看見大略概況。於是，我就這麼把看到的東西騰寫在底片上，氣氛和概況都能捕捉到喔！

所以，我是在拍氣氛。關鍵就在於一面想著「拍哪裡呢」，同時不經意地考慮著平衡，直到心中做出某種決定的那一刻才按下快門，一定是這樣的。我不是被酒精給迷醉了，而是為自己的照片驚嘆不已，感到滿意且沉醉其中。可不是為這杯冰咖啡而醉唷（笑）。

這樣看來，我的照片果然是第一名，是最好的。因為我實在不大看別人的照片。

因為會消失

這張照片（⊕63）很有趣。有人用粉筆在各個車站一一畫下這樣的圖案，是凱斯‧哈林[6]的圖案哦。我可是藝術知識分子，於是就一面思考著「這可不是一般的塗鴉」，然後拍了下來。並不是在拍垃圾桶（笑）。

一般要是塗鴉時被站務員看到，站務員會生氣地叱喝道：「你！不可以！

注6 凱斯‧哈林

Keith Haring（1958-1990）畫家，生於美國賓夕法尼亞州。街頭藝術的先驅畫家。率先用粉筆在地下鐵塗鴉，也積極參與愛滋撲滅運動等社會活動。Uniqlo等廠商曾將他的畫印在T恤上販售，引起許多討論。死於愛滋病。

不可以在這裡塗鴉！」然而，這塗鴉吸引了我的目光，使我感受到這不能不拍下來，於是我就拍了。這畫面有股説不出的美好。

這種時候不該為了拍攝時機而等待，塗鴉馬上就會被清理掉，非得立刻拍下來不可，應該是這樣子的。這麼説來，我可是為文化做出了許多貢獻，連自己也很感意外（笑）。我也有種「要把即將消失的東西保留下來」的心情（笑）。

雖然凱斯·哈林已經過世，我還是想把這張照片獻給他。這可是名作。我也有樣學樣地在車站的柱子上畫下自己的臉好了。這樣是不是很棒呢？

無論如何我都喜歡這種「遮蔽」的照片（⊕64）。拍下這張照片時，人手一支手機的時代才剛開始，她的手機還有點龐大，功能也比較簡單。這張照片很有象徵意義，因為反映出了時代。

做妻子的每逢新年一定會穿上和服，烹調符合新年時節的菜餚，也就是年菜，這是下町人的習俗。於是我便紮風箏送她作為回禮。我一面在陽臺放風箏，一面拿起相機拍下了這張（⊕65）。一手放風箏，一手拿相機。看到這樣的照片，真讓人受不了。

照片中的天空是白色的對吧？我心中想著：「變呀！」天空就為我變成白

色的了。這種時候沒必要拍進光線，製造逆光效果，我不要那種照片。我把天空當作白幕來拍。這可不得了，因為像整片天空那麼大的白幕，可要花很多錢呢，哈哈哈哈哈哈……

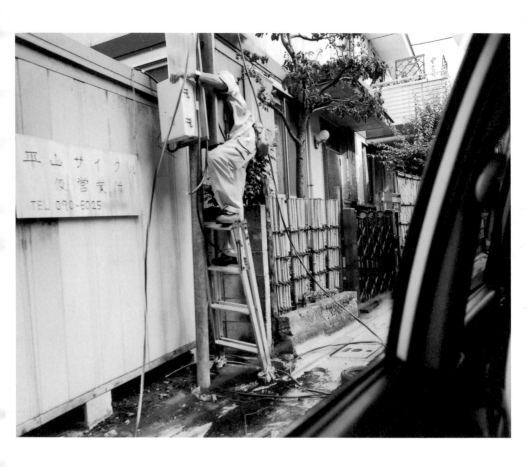

平山サイクル
仮営業竹
TEL 090-6025

写真ノ愛情

チロちゃんのこと

成為飛馬的CHIRO

這張背影（⊕67）真令人無法抗拒──太正點了，姿勢又端正。咔！真是，太棒了！從CHIRO脖子上打的蝴蝶結來看，這張照片一定是新年拍的。

我通常都在這座陽臺上拍天空，拍攝的時候，CHIRO常會跑到我腳邊，像照片（⊕68）中這樣。立起腳架用6×7相機拍天空，已經成為我每天的例行公事，日復一日，直到現在。

如果檢視我拍的所有照片，拍攝最多的應該是這座陽臺與天空吧？拍CHIRO的很多，現在正熱中的花卉也拍了很多，但拍最多的果然還是陽臺與天空。至於花呢，最近我用書法寫下了「千朵花」（笑）。沒有模仿高中入學考試的考生寫「勇往直前！」就是了。

看看這張照片（⊕69），就會發現她已經顯露出死時的樣貌了。

這張（⊕70），感覺CHIRO好像長出翅膀飛向天空。不是有一種馬叫飛馬嗎？她便像是奔向天空的飛馬。CHIRO朝著鄰家的柿子樹輕盈地一跳，她曾經如此健康活潑啊！

說著「好，來吧！」把鏡頭對準她

這張（⊕71）拍的可不是特技表演。她在狹窄的欄杆上一步步地走著，要是跌落外側的話就出局了。

這張（⊕72）是拍攝《感傷的旅程 春之旅》[1]時的CHIRO。在《感傷的旅程 冬之旅》最後一景中，CHIRO在雪中豎起尾巴跳躍，那張的感覺和這張很相似。當時還能夠跳躍的CHIRO，竟與這張照片中的CHIRO有某種重疊感。真是服了她。

這張照片（⊕74）可不得了，當時我一面看著CHIRO的臉，一邊出聲喊著「CHIRO」。這時我們兩人——雖然說「兩人」很奇怪，我跟CHIRO是在交談呢，不是嗎……

平常我都用單眼相機（PENTAX）搭配能夠近拍的三十五毫米鏡頭拍她，但自從她失去力氣後，就沒辦法走近我了。於是我對她說「等一下」，然後換上五十毫米的標準鏡頭，拍出了這張照片。正是因為換了鏡頭才有所不同。接著我說「要幫妳拍肖像了」，然後說著「好，來吧！」把鏡頭對準她，此時，她的眼中蓄滿淚水。這，已經是人類的臉了，好美。

注1 《感傷的旅程 春之旅》拍攝愛貓CHIRO之死的寫真集。Rat Hole Gallery出版，二〇一〇年。

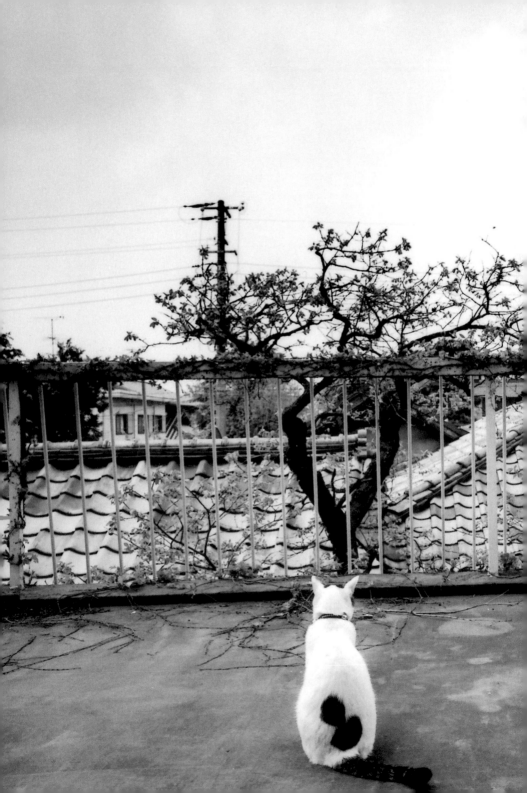

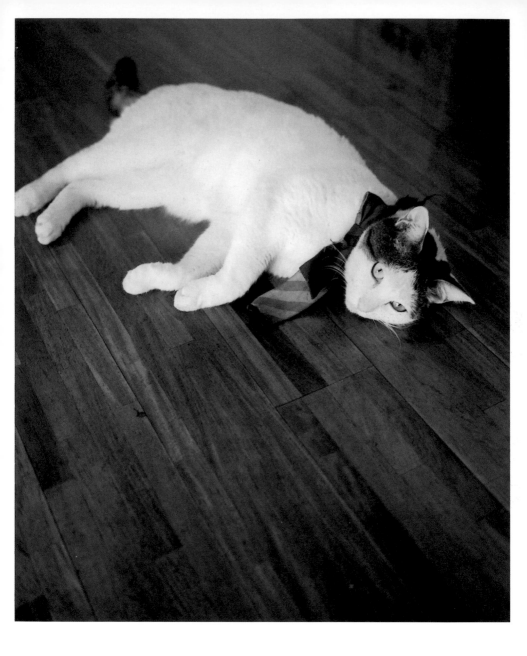

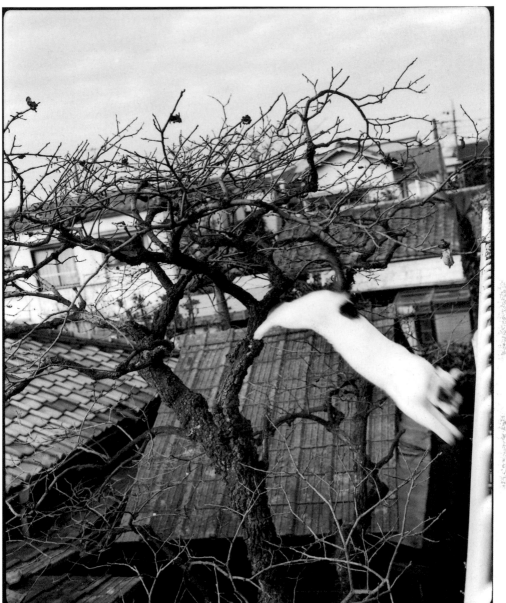

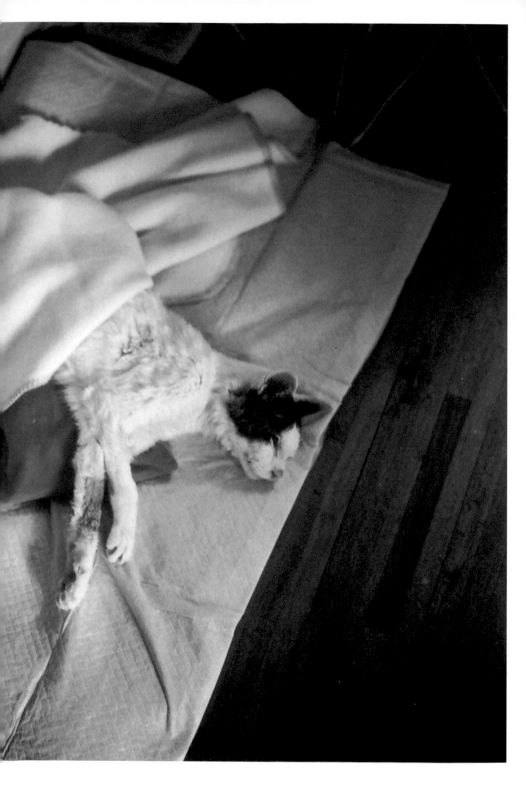

罪惡感

但是呢，拍攝死前一刻總伴隨某種莫名的罪惡感。不禁讓人思考，捕捉生命臨終的掙扎究竟是怎麼一回事？又不是在戰場上拍照，對於捕捉這樣的時刻……我感到很猶豫。

話說回來，我還是覺得拍下這一刻真是太好了，而她應該也覺得讓我拍下來是件好事吧？到現在我依然這麼認為。總覺得CHIRO還在。

看著這張照片（⊕74），感覺CHIRO好像在說「我了解了，請拍」，對吧？被這樣的眼神注視，讓我無法抗拒。真是不得了，教人寒毛直豎。

門的另一邊

這張照片（⊕76）中的門微微開著。CHIRO還在世的時候，一到早上八點就會站在門邊把我叫醒。她會從門縫窺探房間，接著喵喵叫。所以，直到現在我

還是會讓這道門開著，留下一條縫……真是感傷啊！

CHIRO明明已經過世好幾個月了，但把門關上我就睡不著，所以我都開著門睡覺。只是出於感情才這麼做的。明知她不可能出現，我還是會想著：「說不定……」你說，這張照片拍出了「不在」？就是這樣沒錯。照片能夠捕捉「不在」。

往常我走出浴室時，CHIRO總會待在這裡。走出浴室、打開這道門，就會看到CHIRO在這裡等著。她會在我出來後走進更衣間，喝洗臉盆裡的水。這在以往明明是日常的光景，如今CHIRO卻不在老地方，任何地方都找不到她。

……繼續解釋下去也沒意義。只要看到這麼多CHIRO的照片，應該任誰都能明白。我希望讓觀者自己察覺。「好好感受吧！」像這樣子。我到底有多孤獨、CHIRO過世究竟意謂著什麼，這些交給觀者決定就好。對我而言，這些照片就代表事情發生的當下，但對於觀看照片的人而言，又是另外一回事。就是這樣。

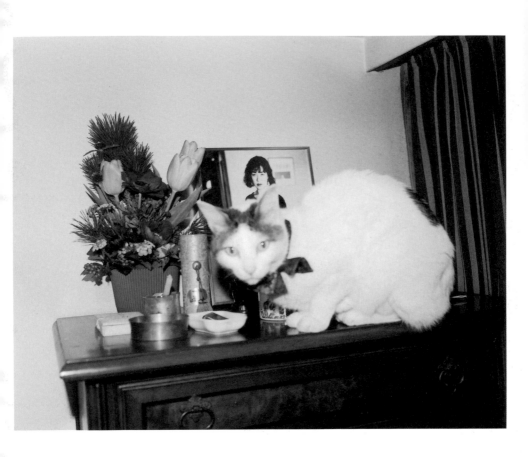

第八章

花就是要銀荊

花はミモザ

吞胃鏡

今天我去吞胃鏡，不，其實不是吞，是戳進去的。不久前管子才從我的鼻孔插進去。與其說輕鬆，不如說因為打了麻藥，所以完全沒感覺。管子很順暢地一路從我的鼻子鑽進去了。

醫生問我：「如何？要看嗎？」我就說：「我想看。」他就給我看照到的影像。一看之下十分色情，都是食道等身體內部的特寫，我甚至都快勃起了，真糟糕——（笑）不，那不是勃起，而是想放屁吧，因為胃裡積了很多空氣。

醫師一派輕鬆地說著：「現在從食道再往下走嘍，這一帶很容易長癌細胞，嗯——我看沒有呢。」接著又說：「好，繼續往下嘍。」原來醫師也在看影像。

我發現他一邊說著，突然就把某個不知名的怪東西放進管子裡，看著影像，同時切下息肉，還發出啪滋啪滋的聲音。他說：「這麼小的順便切下來就好。」一面把可能會變得很危險，或說會變得很麻煩的東西，用像鑷子的東西啪滋啪滋地割掉。我看得到影像，也聽得見聲音，很清楚。

於是從食道、胃到十二指腸我全都看到了。話說回來，醫師說情況還沒糟

到必須緊急處理。雖然說還是不太穩定，而且似乎有癌症前兆。

快告訴我這是癌症恐慌症

我不行了，感覺像是看了一部十五到二十分鐘左右的錄像作品。不妙——好官能啊。那麼漂亮的照片，光看就要射精了哦（笑）！

可是，我的身體還是莫名地不舒服。雖然醫師告訴我沒問題，還是覺得喉嚨卡卡的。而且好像有人告訴我，常常打嗝可能是得了食道癌。自從動完前列腺癌手術以來，身體各處都毛病不斷，感覺自己好像快要對著醫師大吼：「快告訴我這是癌症恐慌症啊！」（笑）雖然不至於因此神經衰弱，總之我無法忽視。

喉嚨很痛，所以冰咖啡我會先加牛奶再喝。動前列腺癌手術時，醫師告訴過我：「壞東西全都拿掉了。」但其實我仍然擔心有可能沒拿乾淨，於是接受了所謂的放射線治療，大約三十三次了。然而，當我問醫師有沒有可能治好時，他卻說「一半一半」（笑）。他可真狡猾，居然替自己留了條後路說「一

半一半」。

一般順序是先進行放射線治療，若行不通，再做荷爾蒙療法。聽說天皇陛下也接受過荷爾蒙治療，卻出現副作用。照放射線既不痛也不癢，完全沒感覺。可是，因為一開始他們告訴我「會感到疲倦哦」，我就會想：「這就是疲倦感啊。」連自己都分不清這疲倦感是夏日倦怠還是因為照了放射線，所以，一開始就不該講這種話嘛（笑）！

可是，放射線治療是窮人做不起的。一開始就要先付十幾萬，一次還必須花費約五千或八千元不等。詳細價格我不清楚，但做一次五分鐘左右，就要花這麼多醫藥費，我可是連續做了三十三次，不做不行啊！這樣一來，沒有錢的人不是很辛苦嗎？總不能付錢做了十五次治療，之後卻因為付不出來又打住不做吧？這可是癌症。這樣可不得了，或許有人會因為付不出錢，沒法看醫生而死掉呢。

多張比單張好

因為得了這種病，這陣子我便出版了《東京前列腺癌》[1]、《遺作 空2》[2]以及《東京放射線》[3]等攝影集。

照片不斷拍了這麼久，就算拍的是花，我也開始明白箇中道理。一開始我拍的是切花，然後我漸漸注意到，大部分的花經過一小段時間就會開始枯萎。於是我開始認為，花臨死之際是最情色、最性感誘人的。我也注意到所謂「花枯萎的前一刻」是怎麼回事。若將我的照片當成整體來看，應該就能讀出這點。所以，如果只拿出一張，就這麼一張花朵即將枯萎的照片給人看，對方很難明白這點。

我認為，照片不能只看單張，有前後幾張形成脈絡會比較好。多張照片才能彰顯意義。

陽子喜愛的銀荊

看這張（⊕78），很天真爛漫，是吧？平常我很難入眠，睡個兩小時就會醒來，當初這款飲料剛上市的時候，我想說來喝喝看有沒有效，於是就買來喝

注1 《東京前列腺癌》
Wides出版，二〇〇九年。

注2 《遺作 空2》
新潮社出版，二〇〇九年。荒木在後記中寫下：「這本雖是我的『遺作』，但或許，我並不是在這裡結束，而是從這裡開始我的生命也未可知。」

注3 《東京放射線》
Wides出版，二〇一〇年。

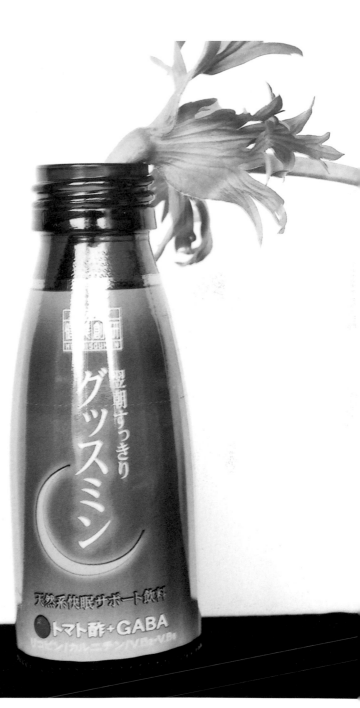

了，結果到現在也還會喝，就是這瓶「一夜好眠」（グッスミン）……我也搞不懂自己為什麼會選這種東西當花器啊（笑）。

這張照片（⊕79）應該是收錄在陽子死後出版的攝影集《空景／近景》4中。拍的是雨天的銀荊。我啊，因為是藝文人士，所以常常任性妄為。某次我因為任性而夜不歸營的時候，我說：「不如我也來開一間咖啡館吧。」至於咖啡館的名字，她說：「就叫銀荊館吧。」

她說她最喜歡的花就是銀荊。黃色的，巴黎的花。雨打在花上，一下子倒了下來……這張（⊕79）拍的就是這副光景。對我來説，這張照片相當地有……陽臺上的銀荊被雨撲倒的感覺。

我們家的陽臺，在下雨過後是很美的，因為能夠看到天空的倒影，對吧？

我的照片最棒！

這張（⊕81）的文字下得很好。1、2、3、死，是吧？我覺得很好，就想著要再寫。我現在對「空書空畫」5之類的很感興趣。這太棒了！這張照片

注4 《空景／近景》
新潮社出版，一九九一年。分為《空景》與《近景》兩冊，這張照片（⊕79）收錄在《近景》中。

注5 空書空畫＋編注
空書意指將文字寫在空中，這是學習書法者掌握文字形體與筆順的一種練習方式。空書意指書寫時，寫完一畫後筆尖離開紙面，移至下一畫的移動軌跡。

（⊕82）的「死」字很好，那一張（⊕83）的「癌」也很好。

這張照片（⊕84）上頭是用銀寫下的文字：「'90年1月27日／上午11點／陽子過世了。」感覺也很不錯。這是我用銀當作墨水，刷刷刷地寫下的，我並沒有很拚命地寫，因為我不喜歡拚命。當時只不過是很單純地一筆一筆寫下來。

選這張就對了。可以嗎？好啦，乖哦……（笑）好過分喔——哈哈哈……

像這樣看自己的照片滿有趣的。某些照片會讓我納悶：為什麼要選這張？當然也會思考如果調換過來會怎樣。

某些則讓我疑惑：如果是這樣，為什麼當初不選那張？

但其實不然，保持原樣就好。因為不同時期製作的攝影集都有不同的面貌。這些照片的選擇都碰觸到一個很好的點，也就是我的任性妄為（笑）。我喜歡自己的照片，光是這樣觀看，就很陶醉。我的照片真好，是最棒的。哈哈哈哈哈……

⊕82

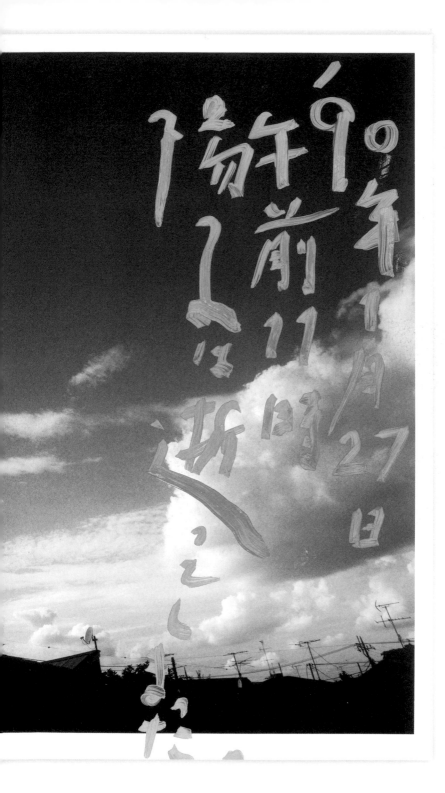

一年前の午前11月27日
陽が翳った時、沈む頃こと言った

女優
大原麗子さん死去
62歳

〈62〉が東京都世田谷区の自宅で死去しているのが6日、分かった。警視庁成城署によると、大原さんに外傷はなく、病死とみられる。死後、適間以上が経

映画やドラマで活躍した女優の大原麗子さん

ね、死亡しているのを発見した。

同署によると、大原さんは2階の寝室のベッドにうつぶせに倒れ、外傷や着衣の乱れはなかった。自宅玄関や駐車場の出入り口は施錠されており、現金が盗まれた形跡もなく、同署は事件性はないとみている。

大原さんは以前から手足にカが入らなくなるギラン・バレー症候群を患っており、一人で暮らしていた。

大原さんは昭和21年、東京都生まれ。NHKの新人オーディションに合格し、ドラマ「幸福試験」でデビュー。翌年、東映に入社し、映画「孤独の賭け」で主役の坂口良子の妹分として役を演じた。私生活では、昭和48年に俳優の渡瀬恒彦さんと結婚したが53年に離婚。55年には歌手の森進一さんと再婚したが59年に離婚。

宅で死去していたことが6過していた。大原さんの弟が3日に、2週間前からの連絡がとれない、と同署に電話で相談。6日署員が同行し、大原さん宅を訪

京都生まれ。昭和39年、NHKの新人オーディションに合格し、ドラマ「幸福試験」でデビュー。翌年、東映に世を風靡。平成元年のNHK大河ドラマ「春日局」に主演。

ウイスキーのコマーシャル「すこし愛して、ながく愛して」のキャッチコピーで知られるサントリーレッドなどでおばさん役で出演。

高倉健さんの「網走番外地」シリーズや梅宮辰夫の「夜の青春」シリーズ

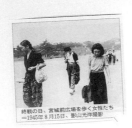

終戦の日、宮城前広場を歩く女性たち
＝1945年8月15日、影山光洋撮影

後記

從頭到尾翻閱整本書的印樣後，覺得還挺像樣的。因為不論陽子也好，CHIRO也好，全都收進書中了。這本書會配合陽子的生日發行[1]。不過本書可以說是我的私小說吧，畢竟談論自己的部分占了很多。其實，應該說整本書都在談論我自己。

講了這麼多事，一般來說都會有些想要傳遞的訊息不是嗎？各式各樣的訊息都有可能，比如說「讓和平降臨世間！」或是「設法對抗前列腺癌！」之類的。可是，我卻沒有想要傳遞的訊息。

規模小小的就好了吧！像陽臺般大小就行，是吧？之後的事就交給觀看、閱讀這本書的人了。說著「這是本好書唷」，一面遞給他們。

*

注1 配合陽子的生日發行 + 編注
此處講的是日文版。

書中的照片是由和多田進負責選輯。我跟和多田長久以來一同製作《日本人的臉》至今，我認為他很了解攝影，便全權交給他。他果然注意到，攝影就是愛情的問題，而且做出了漂亮的解答，讓本書成為出色的攝影集。文章也沒有變得文學，而是有如照片，直截了當。

就如同之前製作《荒木經惟的天才寫真術》、《寫真的時間》時，和多田先生把我和他的談話整理成書籍，眞不愧爲日本聽寫記錄學會的理事。除和多田外，美術設計鈴木一誌先生、感受力極佳的編輯服部祐佳小姐也一同列席。

如果我只對和多田先生一個人說話，本書或許不會呈現出現在這種感覺。

就我來說，對一個人講話和對三個人講話是截然不同的事。地點、時間不同也會帶來差別。本書的談話是在御茶之水山上一間飯店的大廳咖啡座裡進行的，時間則是白天。如果是晚上在飯店房間或酒吧裡談話，內容就會變得完全不同呢。

因爲照片也好、談話也好，都是當下的事。

二〇一一年四月
荒木經惟